推理遊戲

死亡現場

瞬殺

シュンサツ！

兇手一定會留下罪證確鑿的蹤跡……

沒有天衣無縫的犯案手法

U0088398

永續圖書線上購物網

讀品文化
事業有限公司

WWW.foreverbooks.com.tw

yungjiuh@ms45.hinet.net

幻想家系列 12

瞬殺！死亡極限推理遊戲

編　　著	春之霖	
出 版 者	讀品文化事業有限公司	
執行編輯	林美娟	
美術編輯	翁敏貴	

騰訊讀書

本書經由北京華夏墨香文化傳媒有限公司正式授權，
同意由讀品文化事業有限公司在港、澳、臺地區出版
中文繁體字版本。

非經書面同意，不得以任何形式任意重制、轉載。

社　　址	22103　新北市汐止區大同路三段 194 號 9 樓之 1
	TEL／(02) 86473663
	FAX／(02) 86473660
總 經 銷	永續圖書有限公司
劃撥帳號	18669219
地　　址	22103　新北市汐止區大同路三段 194 號 9 樓之 1
	TEL／(02) 86473663
	FAX／(02) 86473660
出 版 日	2013年07月
法律顧問	方圓法律事務所　涂成樞律師
CVS代理	美璟文化有限公司
	TEL／(02) 27239968
	FAX／(02) 27239668

國家圖書館出版品預行編目資料

瞬殺!死亡極限推理遊戲 / 佐藤次郎編著.
-- 初版. -- 新北市：讀品文化，民102.07
　　面；　公分. -- (幻想家；12)
　　ISBN 978-986-6070-95-2(平裝)
　　1.益智遊戲

997　　　　　　　　　　　　　102007844

前言

「一個邏輯學家能憑一滴水推測出大西洋或是尼加拉瀑布的存在。總之，整個生活其實是一條環環相扣的鏈條，只要看到了其中的一環，整個情況也就知道了。」──來自於《福爾摩斯探案之血字的研究》

很顯然，你知道福爾摩斯是誰，即使可能不瞭解他做事情的細節和他說過什麼具體的話，但大家都知道他是推理和觀察的高手，他經常第一次見到你就能說出你是誰、做了什麼、從哪裡來，而做到這些僅僅只需要仔細的觀察你。

科學、觀察、邏輯、演繹，這是其邏輯思維方式。科學讓他博聞廣見，觀察讓他洞察人心，邏輯讓他去偽存真，演繹幫他推斷出真相──幾種思維方式結合起來，福爾摩斯便如滿身高科技裝備的007詹姆斯．龐德，在撲朔迷離的案情煙霧中穿梭自如，解開謎底。

天才的對決！真相永遠只有一個！由殘破的現場追查蛛絲馬跡，慢慢拼湊出事實的真相，跟著書中故事一起來動動頭腦，將犯人繩之以法。等你來破案！

Content

形成利刃的主因，

　　　　背後一定有更多的原因存在……

麻醉搶劫案

　　克勞諾先生一向都是搭乘週五上午10點的快車離開他工作的城市，兩個小時後就會到達他郊外的住宅。可是有一個星期五，他突然改變了以往的習慣，在沒有通知任何人的情況下，他坐上了那天夜裡的火車。

　　回到家裡已接近午夜零點，他聽見他的祕書安迪正在地下室的酒窖裡面喊「救命」。克勞諾砸開門，將祕書救了出來。

　　「克勞諾先生，您總算回來了！」安迪說道，「一群強盜搶了您的錢。我聽見他們說要趕今天午夜零點的火車回紐約市去，現在離零點還剩幾分鐘，再不去追就來不及了！」

　　克勞諾一聽錢被盜走，焦急萬分，便請格林探長來調查此事。

　　格林找到安迪，問事件經過。安迪答道：「一夥人衝了進來，制伏我之後又逼我服下了一粒藥片—大概

是安眠藥之類的東西。我醒來時，正趕上克勞諾先生下班回來。」

格林檢查了酒窖。這個酒窖不是很大，四周無窗，門可以在外面鎖上，裡面只有一盞40瓦的燈泡，發出昏暗的光，但足以用來照明。

格林在酒窖裡找到了一支老式機械錶，他問安迪：「發生搶劫時你戴著這支手錶嗎？」

「嗯，是的。」祕書回答。

「那麼，請你跟我們好好說說，作為強盜的同夥，你把錢藏在哪兒了？」

安迪一聽，頓時癱倒在地。

你知道格林是如何識破祕書的陰謀的嗎？

女演員之死

夜晚，女演員謝爾娜在自己的別墅裡被人殺死。

波特探長在現場發現了一把沒有指紋的手槍，根據法醫的檢驗，可以確定謝爾娜是被槍柄多次猛烈敲擊致死的。

據鄰居反映，在謝爾娜被害的時間裡，曾聽到她房裡有爭吵的聲音，那聲音像是別墅的主人的，也就是謝爾娜的情夫，這幢別墅正是他送給謝爾娜的。

波特探長立刻給別墅的主人打電話，叫他立即趕回別墅。

主人回來後，探長詳細詢問了案發這段時間他在什麼地方，有沒有人可以證明，以及他與謝爾娜的關係。

別墅主人詳細回答了探長的提問，舉出了自己不在場的證人及證據，又稱準備離婚後與謝爾娜結婚。

最後，他淚流滿面地懇求探長：「探長，我愛謝

爾娜！我們之間有著純真的愛情，她死得這麼慘，您一定要替她報仇！如果能找到敲死謝爾娜的兇手，我願出５０萬元重賞！」

探長說一定會盡力，並請他節哀，然後起身打算離開現場。不料，別墅主人提出讓他再看一眼謝爾娜，因為他還未看過謝爾娜的遺容。

探長覺得此乃人之常情，便答應了，可隨即猛然省悟，冷笑著請他一起到警察局去銷案。

別墅主人愣住了，他不明白自己在什麼地方留下了破綻或痕跡。

Part
3

夾在書裡的遺囑

　　居住在紐約的漢克先生是一位大富翁，他有兩個姐姐和一個弟弟，由於漢克年事已高，便早早已寫好了遺囑，準備把自己名下的公司和上千萬的財產留給兩位姐姐的孩子。他找來了著名的律師大衛，把自己的遺囑交給了這位辦事公正的律師。

　　不久，漢克先生病重，沒過幾天就離開了人世。

　　就在漢克先生去世的第二天，漢克弟弟的孩子，也就是漢克的侄子考文來到了事務所。他來到大衛面前，拿出了一份遺囑，對大衛說道：「親愛的大衛先生，我知道我叔父曾交給你一份遺囑，不過我現在要告訴你，我手裡這份遺囑才是真的。因為它的簽署時間要比你手中的遺囑更晚一些，這份遺囑上寫的遺產繼承人是我。」

　　大衛想了想，說：「考文先生，這份遺囑你是如何拿到的呢？」

　　「我是在叔父家的《聖經》中找到的。那天，我去他家看望他，叔父已經奄奄一息，然後他告訴我在《聖經》的157頁和158頁之間夾著他給我的遺囑……」

　　「你在說謊！」大衛還未等他說完，就怒不可遏地斥責他：「你這個騙子！如果你能把手裡的這份遺囑放回原處，我就承認你是繼承人！」

　　考文立刻怔住了，只好承認自己是在撒謊。

　　大衛是如何識破考文的謊言呢？

絕筆認凶

在流過大峽谷的河上游發現了古代遺跡。於是，考古工作者拉爾夫、克拉克和麥瑞三人組隊前往考察。

一天夜裡，拉爾夫一人外出考察後便再也沒回旅館了，克拉克和麥瑞都很為他擔心。

第二天上午，拉爾夫的屍體在河邊的懸崖下被人發現了，看上去他像是死於墜崖，純屬意外事故。

經法醫鑒定，拉爾夫死於昨晚十點左右，並且發現死者右手邊的沙地上寫著一個「Ｃ」。

「這是死者在死前將兇手姓名寫下作為破案線索吧？」比爾偵探問道。

「那個叫克拉克（ＣＬＡＲＫ）的很可疑，因為他名字的開頭是『Ｃ』。」警官推測道。

克拉克辯解說：「別、別開玩笑了，我一直待在旅館裡，怎麼會殺拉爾夫呢？」

「等等，經法醫確認，被害者是頸骨折斷後立即

死亡的。昨晚十點你在哪兒？」比爾追問。

克拉克辯解說：「我一個人在房間，沒有辦法提出證明。不過，如果我有嫌疑，麥瑞也有嫌疑。」

麥瑞生氣地說：「你在胡說什麼？」

「不對嗎？昨天拉爾夫偶然發現了許多陶偶，你要求和他共同研究，結果遭到拒絕。」

「我承認，但你也說過這話。還有那個叫墨菲的老頭也很可疑。」

比爾偵探插問：「哪個墨菲？」

「就是那個對鄉土史很有研究的墨菲。他一個人默默地調查遺跡，我們加入後他很生氣，對我們提出的問題，他一概不回答。」

突然，比爾有了新發現：「被害者把手錶戴在右手腕上，那麼拉爾夫應該是個左撇子了？」

「對！」

「嗯，還有一個問題，麥瑞先生，你和拉爾夫認識多久了？」

「昨天才見面的。」

比爾鬆了一口氣，說：「很好，兇手是誰已經很清楚了。」

那麼，到底兇手是誰？

比爾偵探是如何判斷出殺人兇手的？

Part 5

生物學家

　　法布爾是近代著名的生物學家，當年，法布爾在法國南部的舍尼安村埋頭於《昆蟲記》的寫作時，村裡發生了一件事。

　　某天，法布爾偶遇卡謬巡警。

　　卡謬巡警用煙斗抽著煙說：「法布爾先生，您認識葡萄園的主人加爾托嗎？」

　　「聽說過，是個錢幣收藏家。」法布爾說。

　　「那傢伙是個非常古怪的人，專門收集不能使用的外國古錢幣，他還在書房裡養了一隻貓頭鷹。今天早上那隻貓頭鷹居然被殺了，肚子也被割開。還有另一件奇怪的事。昨晚，加爾托的家裡住進一位從馬賽來的客人，叫盧卡。他也是錢幣收藏家，來給加爾托看日本古錢幣。兩人在書房裡互相觀看引以為傲的收藏品時，盧卡先生忽然發現他帶來的日本古錢幣丟了三個。」

　　「被小偷偷去了嗎？」法布爾問道。

「不，書房裡只有他們兩個人。所以肯定是加爾托偷去了，盧卡先生也這樣懷疑。在他的追問下，加爾托當場脫去衣服，自願接受搜身，不用說，沒找到錢幣。書房也找遍了，仍然沒找到。」卡謬巡警彷彿自己親臨現場驗證過似的，十分肯定地說。

「加爾托偷錢幣時，盧卡沒看見嗎？」

「是呀，他說自己正用放大鏡一個一個地觀賞收藏品，完全沒注意。不過，那段時間加爾托一步也沒離開書房，窗戶也關著，不可能把偷的錢幣藏到書房外面。」

「那麼，當時加爾托在幹什麼呢？」

「哦，他當時在餵貓頭鷹。」

「原來如此！」法布爾想出了事情的原委。

錢幣到底去了哪裡？

戴墨鏡的殺手

約翰和薩特兩個大學生合住在紐約市郊的一座公寓裡，兩人是同一所學校的同學，平時關係很好，出入形影不離。

這天，大雪紛飛，到處都飄起了雪花。

瓊斯警官和助手突然接到約翰報案，説剛才薩特被人槍殺了。他們趕到現場，只見薩特頭部中了一槍，身體橫臥，倒在血泊中。

約翰説：「我剛才正與薩特吃比薩。忽然闖進來一個戴墨鏡的男人，也沒有説什麼，直接對準薩特開了一槍後逃走了。」

瓊斯警官看到桌上擺著還冒著熱氣的比薩，於是説道：「別裝了，你就是兇手！」請問，這是為什麼呢？

死亡時間

　　上午9點，私家偵探格林來到海邊散步，赫然看見一艘小帆船傾斜在沙灘上，此時是退潮的時候，格林愈想愈奇怪，於是就走近帆船。走到船邊的時候，他對著船艙大喊了幾聲，可是並沒有人回答。這麼一來，格林就更加好奇了，他沿著放錨的繩子爬到甲板上，從甲板的樓梯口往陰暗的船室一看，呈現在眼前的是一位倒在血泊中的航海家，胸前插著一把短劍，看樣子是被刺死的。

　　這名航海家的手中緊握著一份被撕破的舊航海圖，在他躺臥的床頭上，還豎著一根已經熄滅的蠟燭，蠟燭的上端呈水平狀態，也許航海家是在點燃蠟燭看航海圖時被殺害的，兇手殺死航海家後就吹滅了蠟燭，奪去航海圖逃跑。

　　格林認為這是一宗謀殺案，事關重大，於是馬上報了警。警察來了以後開始尋找線索。

　　「這艘船大約是昨天中午停泊在此處，白天船室裡也是非常陰暗的，所以，即使在白天看航海圖也需要點蠟燭，因此航海家被害的時間並不一定是晚上，可是航海家到底是何時遭到毒手的呢？」警察們一面查看屍體，一面討論著。

　　「航海家被害的時間應該就是昨晚9點左右。」格林乾脆俐落地判斷。

Part 8　被冤枉的年輕人

　　法國里昂，在城市郊外有一所專門關押重刑犯人的監獄，那裡守衛森嚴，被關在那裡的犯人都是最凶殘的歹徒。

　　這天，湯姆探長來到監獄看望當監獄長的好朋友萊蒙。當他經過走廊時，忽然聽到有人大聲叫喊：「放我出去，我是無辜的，我沒有殺人！」

　　順著聲音，湯姆探長發現一個相貌清秀的青年正拚命捶打著牢門。

　　「這是怎麼回事？」湯姆問道。

　　「卡恩，殺人犯。」萊蒙簡單地回答，「他殺了兩名在森林公園裡巡邏的警察，結果被抓住了，這樣嚴重的罪行，當然被判了死刑。」

　　湯姆探長說道：「可是他說他是無辜的，看上去他也不像殺人犯。」

　　萊蒙笑了起來：「我的探長，到這裡的人有一半

的人都說自己是無辜的，有四分之一的人看上去也不像小說裡的標準壞蛋。」

可是憑著職業上對罪犯的判斷，湯姆探長還是覺得有一些疑點，因為到了死囚監獄還堅持聲稱自己無辜的人是不多的。

他提出應該仔細核對一下卡恩的犯罪檔案，萊蒙拗不過他，只好把卡恩的卷宗拿來。

根據卷宗的記載，三個月前森林公園裡發生了一起慘案，在一個雨夜，兩名巡警遭人襲擊，他們的屍體在第二天被發現，當時天已經晴了。

大雨清除了兇手留下的所有證據，警方在現場只找到一個陷在泥土裡的鞋印。

警方立刻搜查了整個森林公園，在一平方公里以內，只有卡恩一個人聲稱自己被大雨困住了。

警方馬上把卡恩的鞋子和取得的鞋印石膏模型作對比，發現完全吻合。

雖然這種款式的鞋子有很多人穿，但是大小完全

相同又同時出現在犯罪現場的可能性非常小。因此，卡恩被逮捕了，法院判處他死刑，再過一星期就行刑。

　　萊蒙看完以後說道：「事情很清楚，現場只有他一個人，鞋印又完全吻合，他也沒有不在場的證據，這個案件沒什麼疑問。」

　　湯姆卻激動地站起來說道：「恰恰相反，警察的關鍵證據——鞋印，其實只能證明卡恩是清白的！」

　　你是否也為探長的結論感到驚訝？

　　為什麼鞋印其實能夠證明卡恩的清白呢？

消失的子彈

「為富不仁」這個詞用在紐頓身上再合適不過了，他家財萬貫，卻拒絕參與各種慈善活動。不僅如此，就是對待親戚朋友，紐頓也是吝嗇得過分。因為他一毛不拔的性格，很多人都特別討厭他。

一天晚上，一聲槍響之後，紐頓死在別墅的花園裡。聽到槍聲後，紐頓的鄰居跑進他家，看到紐頓慘死，就報了案。接到報案，警方立刻趕到現場調查，見紐頓胸口有一處傷痕，是被子彈射中造成的。解剖發現，子彈準確擊中了紐頓的心臟，傷口有10公分深，但是，警方找不到彈頭。

由於一槍斃命，警方斷定兇手是一名職業殺手。殺手為了使自己殺人後不留下任何線索，採用了一種特製的彈頭，這種子彈射進人體後會自動消失，而不被警方發現。

你知道這種特製的彈頭是用什麼做的嗎？

Part 10

三個罪犯

一天深夜，倫敦的一幢公寓連續發生三起刑事案件：一起是謀殺案，住在四樓的一名議員被人用手槍打死；一起是盜竊案，住在二樓的一位收藏家珍藏的六幅１６世紀的油畫被盜了；一起是強姦案，住在一樓的一名漂亮的芭蕾舞演員被暴徒強姦。報警之後，倫敦警察總部立即派出大批刑警趕到案發現場。根據罪犯在現場留下的指紋、足跡和搏鬥的痕跡，警方斷定這三起案件是由三個罪犯分頭作案的。經過幾個月的偵查，終於搜集到大量的確鑿證據，逮捕了Ａ、Ｂ、Ｃ這三名罪犯。在審訊中，三名罪犯的口供如下：

Ａ供稱：

１．Ｃ是殺人犯，他殺掉議員純粹是為了報過去的私仇。

２．我既然被捕了，我當然要編造口供，所以我並不是一個十分老實的人。

3.B是強姦犯，因為 B 對漂亮女人有佔有慾。

B供稱：

1.A是著名的大盜，我堅信那天晚上盜竊油畫的就是他。

2.A從來不說真話。

3.C是強姦犯。

C供稱：

1.盜竊案不是 B 所為。

2.A是殺人犯。

3.總之我交代，那天晚上，我確實在這個公寓裡作過案。

三名罪犯中，有一個人的供詞全部是真話；有一個人最不老實，他說的全部是假話；另一個人的供詞中，既有真話也有假話。A、B、C分別作了哪一個案子，看完口供後警察已經作出了判斷。你能排除虛假的供詞，判斷出他們所犯下的案件嗎？

撲克占卜師之死

一天早晨，單身生活的撲克占卜師花子在公寓的房間裡被殺。她是被匕首刺中後背致死的，看上去是在占卜時受到突然襲擊的，推測死亡時間是昨晚9點左右。屍體旁邊到處都是撲克牌，被害人手裡握著一張牌，是張方塊Q。

「為什麼死者手裡握著一張方塊Q呢？」江戶警部感到奇怪。

「大概是想為警方留下線索。」仙水偵探説。

「那麼説，兇手是與貨幣有關係的人嗎？」

撲克牌的方塊是貨幣的意思。另外，黑桃表示劍，紅桃表示聖盃，梅花表示棍棒。

不久，偵查結果出來了，找到了三個嫌疑犯，分別是職業棒球投手、寵物醫院院長、歌舞伎演員，其中的棒球投手和歌舞伎演員為男性，寵物醫院院長為女性。

　　「這三個人似乎與撲克牌裡的方塊沒什麼關係。」江戶警部感到不解。

　　「即使與方塊沒關係，也可以透過這個線索找出兇手。」仙水偵探說完立刻指出了真兇。

　　那麼，線索到底是什麼呢？

Part
12

騎單車的兇手

為了保持良好的反應能力，比爾探長每天清晨都會在山間跑步。

這是一個雨後的清晨，天空有些陰霾，空氣卻格外清新。比爾探長騎著腳踏車，來到山腳下準備跑步。突然，他發現路邊有一個警察，腹部插著一把刀，滿身是血，躺在那兒奄奄一息。

比爾探長慌忙取下脖子上的圍巾，為警察止血。命在旦夕的警察望著比爾探長，用微弱的聲音說：五、六分鐘前……我看見有個人行跡很可疑，便上前質問，沒想到……他竟然刺傷了我……然後，騎著我的腳踏車跑了……」

警察說完，用手指指兇手逃跑的方向，不一會兒就死了。附近的居民剛巧路過，於是比爾探長就請他們代為料理警察的後事並報警，自己騎上單車，順著兇手逃跑的方向尋找線索。

騎著騎著，來到一個岔路口，前面的兩條路，都是緩緩的下坡，而且在距離交叉點不遠的地方在施工，所以路面都是沙石和泥土。比爾探長先看了一下右側的岔路，在沙石路面上，有明顯的自行車輪胎的痕跡。

「兇手似乎是順著這條路逃走的。」

為了謹慎起見，他也查看了左邊岔道的路面，在那兒也有車輪的痕跡。這兩條路上都有一輛腳踏車經過，但是行駛方向不同。

「兇手究竟是朝著哪個方向逃走的呢？反正眼前的兩條路，他只會選擇一條的，我想，根據前輪和後輪所留下的痕跡，應該立即就能看出兇手是從哪條路逃走的。」比爾探長以敏銳的觀察力，仔細比較了兩條路上的車輪痕跡。

「右側道路上的痕跡，前輪後輪大致相同；而左側的道路上，前輪的痕跡卻比後輪淺。哦，我知道了。」按照自己的判斷，比爾探長就追了下去。

你能推斷出比爾探長是從哪條路追下去的嗎？

偽造的現場

　　黑人女孩麗莎在一個荷蘭血統的白人家裡當傭人。這家的主人是個愛嘮叨的老太婆。因為工錢不少，麗莎只好忍氣吞聲地在她家工作。一個酷熱的傍晚，麗莎做完工作正準備回家時，女主人叫住了她，又沒完沒了地嘮叨起來，麗莎一氣之下就頂撞了女主人。結果，老太婆暴跳如雷，大聲罵道：「你這個黑鬼，竟敢頂撞我……」由於過分激動，老太婆突然心臟病發作，當場就一命嗚呼了。

　　驚慌失措的麗莎本來想馬上叫救護車，可是又立刻打消了這個念頭。因為在場的人只有自己，而且又和主人發生了爭執。警方要是知道這一切，肯定會懷疑是她殺害了老太婆。所以她急中生智，把老太婆的屍體拖進廚房，把廚房的窗戶關好，再打開大型電冰箱的門。這樣，冰箱內的冷氣就可以降低室內的溫度，屍體也很快會被冷卻，等第二天她來上班時，再把冰箱的門關

上，把窗戶打開，讓廚房恢復常溫。然後，她就可以裝作剛剛發現屍體的樣子去報告警察了。

　　麗莎的計劃會成功嗎？

Part
14 深夜來信

坐落在洛杉磯大街的一幢公寓在凌晨突然著火，濃煙是從１０２０房間冒出來的。

消防隊員從房間裡救出了佩恩，而他的同事大衛卻被燒死了。

案發後，經法醫鑒定，大衛是因中毒而亡，時間大約是起火前１小時。這說明有人殺害了大衛，又縱火製造了假象。

警方經調查得知，大衛因為和妻子麥蒂鬧離婚，夫妻兩人因財產問題一直未達成協議。

麥蒂是個繪畫師，此時已是凌晨４點了，可是她仍在挑燈創作。

警長說明來意，麥蒂說：「我知道你們會懷疑我的，這不奇怪，其實我也是受害者。你看，我收到了一封恐嚇信。」說著，她從口袋裡掏出一封信，遞給了警長。

只見信上用打字機打著：「我知道你是殺害大衛然後又縱火的兇手，如果不想讓我說出真相，你必須在明天下午６點帶７０萬現金，到市中心地鐵入口處見面。不許報警！」

警長看完信，想了想問道：「起火時你在哪裡？」

「一直在這裡繪畫。」麥蒂答道。

警長厲聲說道：「不！你就是兇手。」說著，讓手下將麥蒂抓了起來。麥蒂還在反抗，說自己無罪。警長說出了原因，麥蒂頓時啞口無言。

你知道是什麼原因嗎？

Part 15　外遇調查

客廳裡，來訪的富翁喬治苦苦哀求私家偵探派克，希望他可以幫助自己調查妻子是否有外遇。

派克對這種事情很厭煩，但禁不住喬治的哀求，只好答應試試看。

「你心中有沒有懷疑的對象？」「有，一個叫特雷斯的畫家！」喬治回答。

「既然有，又何必叫我去調查呢？」

「因為沒有證據啊！」喬治狠狠地捶著桌子。

喬治從口袋裡掏出一張照片，上面是一位十分美麗的女人，他靦腆地說：「這是我妻子。」

「哦，很漂亮！」派克回答，心裡卻對這種典型的老夫少妻的婚姻充滿了鄙視。

「我平時工作忙碌，她說想學繪畫，我就送她去這個畫家那裡學畫！」

「特雷斯能有今天，還不是靠我的幫忙，沒想到

他居然忘恩負義！」

「你太太曾向你透露過他們之間的事嗎？」

「不，她什麼都沒說，所以我要證明事實。」

「學畫的地點在哪兒？」

「西面的時代大廈，我太太肯定在那裡。」

隨後，派克對特雷斯作了一番詳細調查，他的繪畫造詣很深，目前仍然未婚。可是，他性情風流，與很多女性關係複雜，也因此結下不少仇家。

派克趁特雷斯外出時潛入他的公寓，小心翼翼地裝好竊聽器，正好隔壁房間沒人住，所以派克就租下來，方便竊聽，當然，這些花費都由喬治負擔。在竊聽中派克瞭解到有一個叫斯科爾的人和他常起衝突，原來是為了繪畫獲獎的事，還差點造成流血事件，他們的對話，派克都錄了音。

關於特雷斯和喬治妻子之間的對話，派克更是仔細監聽。原來，他們的確有親密關係，只是特雷斯並非真心愛她。派克將錄音放給喬治聽，他氣得暴跳如雷！

　　又過了一個月，特雷斯在夜裡被人刺殺身亡。當時，派克的錄音機沒開，所以什麼都沒能錄下來。

　　警方認為能夠進入特雷斯屋子的一定是熟人，所以喬治、喬治的妻子、斯科爾三人都有嫌疑。但是在屍體旁，找到了喬治的打火機，所以，警方認定兇手就是喬治！

　　「兇手不是他！」派克對這一推斷提出反駁。

　　請問，你猜出真兇是誰了嗎？

Part 16　防不勝防

　　休斯頓的冬天，有點兒寂寞的冷。在一間寓所之中，一男一女正在激烈地爭吵著。

　　那個男的叫索羅，是一個逃犯；女的叫潘妮，曾是索羅的女友，不過自從索羅犯罪被捕入獄後，兩人就分手了。

　　索羅大聲逼迫著潘妮，他要求潘妮交出以前他給她的首飾，因為他才出獄，需要錢生活。

　　索羅認為那些首飾是原來犯罪的贓物，既然他都為此蹲了監獄，那當然有理由拿回它們。

　　可是潘妮卻不這麼想。

　　「那是不可能的。」

　　潘妮說：「我不能交給你，那些已經是我的財產了。」

　　索羅很不耐煩，「好，這樣的話，我就先殺死你。」索羅大聲地恐嚇她說。

潘妮無奈，只好把首飾交了出來。

她對索羅說：「好了，你現在已經達到目的了，走之前先喝一杯酒吧。」

然後，潘妮走到桌子旁，她倒了半杯酒遞給索羅。

索羅沒有動，他害怕酒中有毒。

潘妮說：「你難道還懷疑我下毒嗎，你疑心那麼重，我怎麼敢呢？放心好了，我先喝一口。」說完，她果然先喝了一口。

索羅放了心，接過酒一飲而盡。

開始還沒什麼反應，可是，一會兒他就覺得頭重腳輕，原來酒中真的有麻藥。

潘妮馬上跑了出去，報警把索羅拘捕了。

當探長到現場後，他詢問了事情的來龍去脈，立即知道了潘妮使索羅中麻藥而自己不中麻藥的方法。

請問，潘妮使用的是什麼方法？

雪夜裡的兇殺

莫斯科市剛入冬就降下了一場大雪,隨著這場雪,次日早晨的氣溫到了零下15℃。昨天夜間,德高望重的斯塔科拉夫先生在自己的公寓裡被謀害。警方很快就把破案線索鎖定在女傭米拉索娃身上。

埃莫夫警長訊問米拉索娃:「昨晚11點左右,妳在哪裡?」

這位女傭面無表情地回答說:「昨晚下班後,我一直留在家裡看電視,大約9點半,電視突然短路,然後停電了。因為我對電器一竅不通,自己無法修理,所以只好睡了。今天在你們來訪前,我打電話給公寓管理員,他告訴我,只要把大門口的安全開關打開便會有電。」

埃莫夫警長看到了旁邊魚缸裡游動的熱帶魚,便知道米拉索娃說了謊。

可以揭穿米拉索拉謊言的證據是什麼?」

Part
18

雨中的帳篷

　　一天中午，突然下了一場大雨。雨停後，一個人急急忙忙來到了警察局，向警長說道：「不好了，加油站的服務生被人槍殺了！」

　　「到底怎麼回事？」

　　「當時我正把車開進加油站，這時我聽到了一聲槍響，接著有兩個人從加油站裡跑了出來，跳進了一輛休旅車逃走了。我趕緊跑進屋裡，看見加油站的一個男服務生已經倒在血泊中。」這個人一邊哆嗦一邊描述著。

　　警長聽罷這個目擊者的講述，又問了休旅車的樣子和那兩個人的外貌後，便帶著幾名警員開始搜尋嫌疑人。

　　很快，他們在公路的路障南邊找到了一輛被人遺棄的休旅車。

　　警長看到這輛休旅車離事發地點不遠，旁邊就是

Part
19

愛的謊言

　　一列火車駛過時，一位中年富商被人推下月台，被火車撞死。鐵路警察趕到現場，凡靠近富商的旅客，均被請到警察局接受調查。可是，由於當時月台上的旅客很多，誰也沒有注意到富商被推下月台的細節。

　　正當調查毫無頭緒時，一位女孩自稱出於良心和正義，指證她的男友故意將富商推下月台。警官從她的眼神中看出了她對男友的仇恨。她說與男友剛經過一場激烈的爭吵，隨後決定分手，男友到車站送她離開。進月台時，男友遇見富商，互相勉強點頭，可以看出他們是心存芥蒂的舊識。她說那列火車經過時，火車的強大風力將她吹得向後倒去，就在這一剎那，她看見男友用右手猛推富商背部，使富商跌下月台被火車撞死。

　　警官聽完她的敘述後，沉思良久，然後對她說：「你在陷害你的男友！這是在犯罪！」

　　警官是如何識破女孩的謊言呢？

Part 20 彈從口入

在去年的冬天，發生了一個很蹊蹺的案件，一名叫比爾的大學教授被人發現死在家裡。

比爾的家裡沒有明顯的搏鬥跡象，只有一疊現金留在桌面，他坐在椅子上，頭向後仰著垂下，嘴部張開，左手拿著一把手槍。

警局派來驗屍官檢驗後，證實死者的死因是口腔中彈，子彈從他的口中穿過了後腦。

經過調查，在案發前有三個人出入過比爾教授的家，分別是他的牙醫、學校的同事以及一名推銷員。

於是，警官把這三個人叫到警局問訊。

比爾的牙醫說：「當天比爾牙床發炎，他打電話給我，我過去替他治療後就匆忙離開了。」

比爾的同事解釋說：「現場留下的現金是我的，不過我是下午到他家的，主要是跟他談買賣黃金的事，他最近在做黃金生意。」

　　推銷員說：「我去他家推銷刮鬚刀，他看過後沒有買，於是我就沒有繼續逗留。」

　　警方在深入取證後，在上面三人中找到了兇手，請問是哪一位呢？

被冤枉的助手

　　格林偵探派自己的助手哈恩去找羅林爵士，婉拒他辦案的委託。但等到中午，哈恩還沒有回來。而羅林爵士的僕人卻過來，告訴格林說：「您的助手因為有竊盜的嫌疑，已經被捕了。」

　　格林來到羅林爵士家，爵士說：「哈恩來這裡的時候，我正在處理附近居民交上來的金幣，就叫祕書讓他去左邊的房間等一等。後來，我將金幣放在這張桌子的抽屜裡，鎖上之後去廁所。由於我的疏忽，抽屜的鑰匙遺忘在桌子上。過了幾分鐘，我回來把放在桌子抽屜裡的金幣數了一遍，少了10枚。在這段時間，只有哈恩一個人在房間裡，桌子上又有我忘了帶走的抽屜鑰匙，不是他偷的還有誰？因此我命令祕書把他抓了起來。」

　　「但是，您應該知道左邊的門是上了鎖的，哈恩無論如何也進不來。」格林說道。

　　「他一定是先走到走廊，再從中間那扇門進來。」

　「可是先生您只離開了幾分鐘，哈恩在隔壁根本不可能看到你把金幣放在抽屜裡，也不會知道你把抽屜鑰匙放在桌子上，短時間內他怎麼可能偷走金幣呢？」格林反問說。

　「他一定是透過毛玻璃看到的。」

　格林沒有說話，而是向房間左邊的門走去，他將臉靠近毛玻璃向左邊的房間仔細看去，只能隱隱約約地看見一些靠近門的東西，稍遠一點兒就看不清楚了。他又走到左右兩扇門前，用手指摸摸門上的毛玻璃，發現兩塊玻璃的質量完全一樣，一面光滑，一面不光滑。左邊房門上毛玻璃的不光滑面在長官室這一邊，右邊房門上毛玻璃的不光滑面在右邊的祕書室。

　格林轉過身來，指著門上的毛玻璃對羅林爵士說：「您過來看一看，透過這塊毛玻璃哈恩不可能看到您所做的一切，應該受到懷疑的是您的祕書。」羅林叫來祕書質問，金幣果然是他偷走的。

　格林懷疑爵士祕書的依據是什麼呢？

Part 22 兩位新娘

新婚不久的丹麥商人舒特勒來美國洽談生意，不料遇上車禍，不幸身亡。

聽聞噩耗，舒特勒在美國的朋友立即發了份電報，請舒特勒的新娘來美國料理後事。

沒幾天，新娘來到了美國。但令人奇怪的是，來了兩個，她倆都說自己是舒特勒的新娘。

竟然有兩個新娘！這使舒特勒的朋友很為難，他沒有見過舒特勒的新娘，只知道新娘是個鋼琴教師。無奈，他只得請來私家偵探卡爾來辨認真假。

卡爾經詢問得知，舒特勒擁有一大筆財產。按照法律規定，他的妻子將繼承這筆遺產。

現在兩位新娘中的一個一定是想來騙取這筆遺產的。兩位女士一個滿頭金髮，另一個皮膚淺黑。

卡爾看著她們，沉思片刻說：「兩位女士能為我彈一首曲子嗎？」

　　淺黑膚色的女士馬上彈起了一首世界名曲，她的
雙手在琴鍵上靈巧地舞動。

　　卡爾發現，她左手戴著一枚寶石戒指和一枚鑽石
婚戒。

　　接著，金髮女士也彈了一曲，琴聲同樣悅耳動
聽，卡爾注意到她右手上只有一枚鑽石婚戒。

　　卡爾聽完演奏，走到淺黑膚色的女士身邊說：
「你不要再冒充新娘了，快回去吧。」

　　這位女士聽了，辯解道：「你憑什麼說我是冒充
的呢？難道我彈得沒她好嗎？」

　　卡爾說出了理由，淺黑膚色的女士沒趣地溜走
了。

　　你知道卡爾的理由是什麼嗎？

Part
23
不在場的兇手

一天晚上，警方接到某旅館的報案，9點左右有一男子從樓頂上跳下，當場死亡。

警方對現場進行了勘察，發現樓頂有一塊木板，木板的一邊擱在鐵塊上，另一邊向樓頂的邊緣傾斜，向外呈滑坡狀，一根接著水龍頭的塑膠管仍往外流著水。與此同時，警方收到法醫送來的驗屍報告，死者死因為頭骨骨折，並非從樓上掉下來所致，死者頭部有明顯的被棍棒一類的鈍器擊打的痕跡，這是一起兇殺案。而且，被害人在摔下樓之前，已經死了。

警方經過仔細嚴密的調查，逮捕了重大嫌疑犯K，但K那天晚上從8點到11點一直在他的朋友家裡下棋，沒有離開半步。也就是說，屍體從樓上掉下來的時候K不在場。

然而事實上，兇手就是K。

那麼，K究竟是如何製造不在場的證據的？

偽裝自殺的他殺

一個春天的早晨，人們發現因醜聞而聲名狼藉的電視女演員，死在自己的公寓裡。接到報案後，警察馬上趕往現場。波爾偵探聞訊也跟了過去。

現場似乎沒有任何異常，女演員躺在床上，全身蓋著被子，只露著腦袋，額頭上滿是鮮血。看上去是用手槍對準右太陽穴自殺的。

梳妝台的三面鏡上用口紅寫著「我恨新聞」幾個字。

可是，老練的波爾偵探只看了一眼現場，便斷定說：「不，這絕不是自殺，是偽裝自殺的他殺。」

那麼，你知道為什麼嗎？

Part 25　白雪下的罪惡

雪停後，一輛警車飛快地駛來。

不遠處的空地裡，一名年輕女子在汽車裡停止了呼吸。她倚靠在方向盤上，宛如熟睡一般。汽車上積了五、六公分厚的雪。從汽車的排氣孔接出一根長長的橡膠管，塞入了窗縫中。雪地上只有青年的足跡。

「我發現女朋友時，趕緊找了塊石頭砸破玻璃窗，打開車門熄火停止排氣，但為時已晚，她已經沒氣息了。」青年向警長傑克描述當時的情形。

「我看不對吧，你在別處殺了她，然後把屍體弄上了車，又向警察局報案。」傑克用譏諷的語氣說。

青年還想狡辯，傑克目光如炬地注視著他，說：「記住，白雪之下是容不得罪惡的！」

傑克的話有什麼含義呢？

Part 26　浴缸中的謀殺

　　洛杉磯的小鎮，某天深夜１１點鐘，彼得警長接到報警。

　　報案人稱，發現自己新婚不久的妻子死在浴缸中。

　　洛杉磯警察局立即調派警員趕赴現場。

　　報案者是一個政界人士，他說今晚和幾個同僚開會。自己在９點４５分曾打電話到家裡，妻子在浴室接聽的電話，說正在浴缸裡洗澡，叫他再過１５分鐘打來。他也聽到了洗澡的水聲。

　　半小時後，也就是１０點１５分，他打電話回家卻沒人接。

　　又過了１５分鐘，他再打電話回家，依然沒人接電話。

　　妻子連續沒有接聽電話，他很擔心，於是趕回家中，卻發現妻子已死在浴缸裡。

鮮血把滿是肥皂泡的水都染紅了，浴缸邊有一隻破裂的啤酒瓶，浴缸裡有四散的瓶渣碎片，他懷疑這個啤酒瓶就是凶器。

警長吩咐手下給報案人做筆錄，可是法醫卻走過來說：「報案人在說謊，殺人兇手就是他。」警長有點兒迷惑了，問法醫找到了什麼證據。

你知道法醫找到了什麼證據嗎？

Part
27

螞蟻破案

　　一個星期前，在賓夕法尼亞城的第一大街陸續發生了恐怖的槍擊事件。當天，兇手躲在大廈上，用紅外線步槍瞄準街上的行人，並且打死三個無辜的行人。兇手在行兇後迅速離開大廈，由於附近的大廈實在太多，警方根本不可能對所有大廈實施監控。

　　警方認為兇手還有可能繼續作案。為了早日抓住兇手，警察裝扮成路人、小販、大廈管理員等，日夜監控整條大街上的數十座大廈。可是，狡猾的兇手一連兩個月都沒有作案。

　　然而好景不長，兩個月後的一天中午，突然從銀行大廈發出一聲沉悶的槍聲，一位黑衣行人應聲倒下，兇手又出現了！

　　這次警察反應迅速，在最短的時間內封鎖了大廈，但是兇手還是混進了人群。經過調查，警察在頂樓發現了彈殼和被丟棄的步槍。

根據這個線索警方找到了五個嫌疑犯。一個是拳擊教練，他是個槍械愛好者；一個是銀行職員，他曾經是一名射擊運動員；第三個人是來銀行辦理業務的客戶，他患有嚴重的糖尿病；第四個人是銀行保安，但他的槍沒動過；最後一個人是船員，他說自己純粹是來看風景的。他們五個人都堅持說自己是無辜的。

警長感到非常棘手，如果找不出證據，要一齊逮捕這五個人是完全沒有道理的。但是不進行拘留，萬一兇手就在他們中間呢？警長低頭沉思。忽然，他發現被丟棄的步槍槍柄上有好多螞蟻爬來爬去。警長立刻明白了，指著其中一人，大聲對警察說：「逮捕他，他就是兇手！」

警長說的兇手是誰呢？

誰是綁匪

某公司董事長的孫子被人綁架了，綁匪要求索取一千萬的贖金。

綁匪在電話中要求：「把錢用布包起來後，放進皮箱。晚上十一點，放在公園的銅像旁的椅子下面。」

為了保住愛孫的性命，董事長就按照綁匪的要求，把一千萬的鈔票放進箱子裡，拿到銅像的椅子下。

到了十一點左右，一位年輕的女性來了。

她從椅子下面拿了皮箱後就很快地離去了，完全不顧埋伏在四周的警察。

那個女的向前走了一段路後，就攔下了一輛恰好路過的計程車。

而埋伏在那裡的警車就立刻開始跟蹤。

不久後，計程車就停在Ｓ車站前。那個女的手上提著皮箱從車上下來，接著，把皮箱寄放在出租保管箱裡，就空著手上了月台。

　　其中的一位刑警留下來看著保管箱，另有一人負責繼續跟蹤她。

　　但是很不湊巧，就在那個女的跳進剛駛進月台的電車後，車門就關了，無法繼續再跟蹤。

　　然而，那個皮箱還被鎖在保管箱裡，她的共犯一定會來拿。刑警們這麼想著，就更加嚴密地看守那個保管箱了。

　　但是，過了好久，都不見有人來拿，於是警方覺得不太對勁，便叫負責人把保管箱打開。

　　當他們拿出皮箱一看，裡面的一千萬元已經不翼而飛了。你知道錢是怎麼不見的嗎？綁匪又是誰呢？

**Part
29**　　説謊的合夥人

　　賓克、莫森和布羅恩三個人是紐約一家頗負盛名的珠寶公司的合夥人。夏季，他們一同飛往佛羅里達州度假。

　　有一天下午，賓克帶著莫森——一位不諳水性的釣魚愛好者，乘坐遊艇出海釣魚，而布羅恩這位鳥類愛好者則獨自留在別墅中。

　　不幸的是，賓克是載著莫森的屍體回來的。他説莫森在船舷探出身子釣魚，因風浪大船身巨烈搖晃，莫森失去平衡而落水，等他把莫森救上船時，莫森已經被淹死了。而布羅恩對警方則有另一種描述，他坐在別墅後院乘涼，發現一隻稀有的橘紅色小鳥飛過，他便興致勃勃地追蹤著那隻小鳥，用望遠鏡觀察那隻鳥在高大的棕櫚樹上築巢，説來湊巧，他的望遠鏡無意中對準了海面，只見賓克與莫森在遊艇上扭打成一團，賓克用力地把莫森的頭按入水中。

　　格林警長聽完布羅恩的敍述後，說：「布羅恩，你的供詞是假的。」

　　警長為什麼如此判定？

Part
30

不翼而飛

　　在比利時的這條小街上，彼特是一家食品廠的老闆，由於經營有方，家財已經超過千萬。

　　樹大難免招風，彼特的家產早已引起了不法之徒的注意，對此彼特也有察覺，開始暗暗留心。

　　但彼特始終擔心的事情還是發生了，這一天，他在辦公室接到一個陌生人的電話：「你是彼特吧。聽著，知趣的話就將５０萬元現金裝在一個旅行包裡，今晚１２點放在水井街旁的花圃，我們會有人去取。若不依照我們說的做，我們將在你生產的食品裡投毒，這樣你的生意和名譽就全完了。如果你不想身敗名裂，就乖乖地照辦。記住，不要通知警方。」說完就掛斷了電話。

　　彼特十分擔心，他左思右想，但卻想不到恐嚇者是誰，最後彼特還是報了警。

　　警方在周密考慮後，決定採取引蛇出洞的辦法。

　　警察叫彼特按照匪徒的要求去做,然後在匪徒取錢時將他們一舉擒獲。

　　到了晚上,警察早早地埋伏在花圃四周。

　　１２點整,彼特把旅行包準時放進了指定的花圃裡。警察苦守整夜也沒見有人來。到花圃裡一看,發現裝錢的包不見了。

　　警長來到花圃查看四周的環境,除了一個下水井外,沒有別的東西。

　　一會兒,他才恍然大悟,知道了錢是怎樣被拿走的。

　　你知道匪徒是怎樣將錢拿走的嗎?

**Part
31**　故佈疑陣

博物館新進一批出土文物，在開箱清點時，發現一件珍貴的青銅器不見了。經警方偵查，有兩個人相當可疑。

這兩個人一個是瘦高個，一個是矮胖子，當他們發現被人跟蹤時，就朝海邊的一座山上匆匆逃去。在他們走過的小路上有清晰的足跡，足跡延伸到一個陡坡邊的亂草叢中消失了，之後又在坡上重新出現，一直延伸到懸崖邊。

警員仔細搜索，發現旁邊草叢裡丟著一個筆記本，本子最後一頁上寫著：「一切都將逝去，一切皆可拋棄……」

一位警員看後說：「他們可能是畏罪自殺了。」警長仔細查看了腳印，悄悄地對警員說：「腳印中的奧祕你猜到了嗎？你想想：土坡上大個子的步距比小個子的小，大腳印有幾次壓在小腳印上，小腳印卻從來沒有

壓上大腳印……」然後警長果斷地說：「他們安然無恙，就藏在土坡附近，分頭搜索！」

　　果然在坡下百米外一個茅棚裡揪出了這兩個罪犯。在押送犯人的路上，警員才恍然大悟道：「險些被他們騙了！」

　　請問，兩個罪犯佈下了什麼疑陣？

決定性的證據

大律師波凱辦案成功無數，但也因此結交了很多仇家。一天深夜，波凱正在事務所辦公室裡喝著威士忌，突然，一名黑衣人闖了進來。

「波凱，真不好意思，你的死期到了！」說著將槍口對準了波凱。波凱卻端著酒杯，神色鎮定地問道：「別緊張嘛！誰派你來的？」

「一個對你的控訴感到厭煩的人。」

「佣金不多吧？我出三倍的價錢，怎麼樣？」

這名刺客一聽，好像有點兒動心。

波凱倒了一杯威士忌，遞到刺客面前，帶有幾分譏諷地說道：「怎麼樣，不喝一杯？是不是喝下去你的手就拿不穩槍啦？」雖然有些動心，但刺客還不敢掉以輕心，右手舉著槍對準波凱，伸出左手接過酒杯，很快喝了下去，接著便急切地問道：「你真有錢嗎？」

「那個保險櫃裡有的是。」波凱指著桌子後面的

保險櫃說道。為了使對方放心，波凱一隻手端著酒杯，另一隻手去開保險櫃，從裡面拿出一個裝滿錢的信封放在桌子上。就在刺客把手伸向信封的那一瞬間，波凱眼明手快地把刺客用過的酒杯和保險櫃的鑰匙都放進了保險櫃，關上櫃門並撥亂了數字盤。這樣，保險櫃便再也打不開了。

「啊，你幹什麼？」

刺客見狀立刻把槍口對準了波凱。波凱微微一笑道：「那個信封裡全是些舊收據。」

「你，你說什麼？」

「好吧，你開槍吧，你倒是開槍啊！即使你殺死我逃走，你也一定會立即被捕的，因為你留下了決定性的證據。」

「什麼？我留下了證據？」刺客問道。突然，他又想起什麼，「唉，我上了你的當了！」他沮喪且垂頭喪氣地溜走了。

是什麼原因使得刺客悻悻而去呢？

虛假的證詞

Part
33

懷特的妻子被人殺死了，悲痛不已的懷特對檢察官說：「昨晚我很晚回家，剛巧撞上一個人從我妻子房裡跑出來，跌跌撞撞跑下樓梯。藉著門口那盞昏暗的燈，我認出他是費爾南多。」

被告費爾南多憤怒地嚷道：「他在撒謊！」

懷特繼續說道：「費爾南多大約跑出一百公尺遠，扔掉了一件什麼東西，那東西在亂石坡上碰撞了幾下後滾落進深溝，在黑暗中撞出一串火花。」

「這是胡說！誣告！」費爾南多氣得滿臉通紅。

檢察官舉起一座女神的青銅像：「對不起，費爾南多先生，我們在深溝裡找到了這件東西，要是再晚一個小時，那場大雨也許就把這些線索沖掉了。銅像底部沾的血跡和頭髮是懷特太太的，我們在銅像上取到一個清晰的指紋─是您的指紋。」

費爾南多反駁道：「我當時根本就沒去他家。昨

晚7點懷特打電話給我，說他8點鐘想到我家來談點事。我一直等到半夜，也不見他來，就睡覺了。至於指紋，那可能是我前幾天在他家拿銅像玩時留下的。」

檢察官感到案情很複雜，就找到大偵探比爾，把案情說了一遍，最後說：「懷特和費爾南多是同事，以前兩人的關係很好，最近不知為什麼關係開始惡化。」

比爾聽完檢察官的介紹後，說：「兇手不是費爾南多，是有人誣陷他。真正的兇手是……」

你知道真正的兇手是誰嗎？

誰是主人

　　星期二的凌晨，天空還沒有一點亮光，一個小偷
潛入了加勒比公寓。發現小偷的是住在９號房間的一名
２１歲大學生。當時，他醒來穿著睡衣去樓層的公共廁
所，無意中從小窗戶向外一看，發現有個人手提著包，
從８號的窗戶跳了出去，他覺得可疑，便喊了一聲，對
方就慌張地逃走了。

　　大學生曾是高中橄欖球隊的，所以相信自己能追
上他，可是因為他正在上廁所，所以耽誤了時間，他衝
出去後兩人相差約５０公尺。

　　追著追著，小偷在衝過十字路口時，被迎面開來
的汽車撞倒。開車的司機因為事情來得太突然，根本來
不及剎車。據說，撞人後他嚇得癱在方向盤上好一陣
子。

　　當大學生跑到跟前，告訴他被撞的是逃跑的小
偷，沒有他的責任，並且自己會為他作證時，司機才得

到安慰，放心地從車上下來查看屍體。

　　與此同時，大學生發現離現場五、六十公尺處有個公用電話亭，周圍又沒有人，無法進行急救，所以他就撥了１１０。

　　小偷攜帶的手提包裡裝有照相機、洋酒和寶石等在公寓偷來的物品。本來是個很簡單的案子，可是在手提包裡發現了毒品，在鋼筆的墨水囊裡裝有海洛因（據調查，毒品並不屬於小偷，可能也是贓物）。鋼筆上沒有留下任何指紋，而其他贓物上都有指紋。

　　另外，在筆管上橫刻著一個「８」字，看上去很不協調。事後，警方對所有牽涉案件者的家都進行了例行搜查。很自然，面對一支裝有毒品的鋼筆，受害者中沒有一位承認這是屬於自己的。

　　以下是公寓裡三位受害者的情況：

　　第一位是托比，住在一樓５號房間，酒吧的侍者，家裡被盜時他還在酒吧上班。

　　被盜物品有照相機和三瓶威士忌酒。那些物品上

都有托比的指紋，所以毫無疑問是他的東西。他所在的酒吧，經常有外國的船員出入，從不法的船員手裡弄到毒品也是有可能的。

　　第二位是瑪麗，她住在一樓 7 號房間，是女招待，被盜時也不在家。

　　被盜物品有 3 萬元現金、鑽石戒指和珍珠項鏈。她的老闆經營旅行代理店，經常去東南亞出差，有可能帶回毒品。

　　第三位受害人是布萊爾，住在一樓 8 號房間，學生。家中被盜時他剛好去父母家過夜。被盜物品有照相機和 2 萬元現金。

　　據調查，他曾有過吸毒記錄，不過是少年時的一次好奇，除那次不良記錄外，他倒是一個好學生。但也不能排除他的嫌疑。所有的線索都已齊備，鋼筆到底是誰的，你心裡有譜了嗎？

Part 35 懸空的自殺

　　卡羅是一位左腿被截肢的老人，這個冬天他被吊死在寓所裡，一天以後才被人發現。屍體距地板有很高一段距離，如果是自殺的話，現場應該有凳子一類墊腳的東西，可是沒有找到。因為卡羅只有一條腿，他無論如何是不可能跳得那麼高的，更不可能在空中把繩子套在自己的脖子上。所以，警方斷定是他殺。唯一的疑點是，卡羅在死前兩個多月曾投了高額的人壽保險，所以有保險詐欺的嫌疑。從現場看，房門是從屋裡鎖上的，完全處於一種與外界隔離的密室狀態。保險公司為慎重起見，就委託拉姆偵探事務所進行調查。

　　偵探拉姆來到警察局調閱了現場檢查記錄，他從中發現，在死者腳下有一個空的紙箱。現場的警察認為：卡羅不可能踩著空紙箱子上吊，如果箱子裡裝著冰，踩上去就塌不了。可是，箱子上和地面上又沒有水痕。那麼，卡羅到底是踩著什麼上吊的呢？

自殺的賭徒

這天，托比警長接到報案，說米克在家裡自殺了。托比警長與助手很快趕到案發現場。

據米克的鄰居介紹，米克平時和人來往比較少，最近更是深居簡出。所以米克家裡沒有人出入，也不知道他近來在忙什麼。

托比走進死者的房間，只見房屋裡面十分雜亂，紙張散落了一地。

米克全身蓋著毛毯躺在床上，頭部中了一槍，使用過的手槍滑落在地上。

床頭櫃上放著一張紙，上面寫著：「我賭輸了錢，負債累累，只有一死了之……」

托比警長的助手看完現場，沒有發現什麼可疑的跡象，便說：「看來這人是自殺的。」

聽了助手的話，托比警長沒有作聲，又走近床邊，揭開蓋在死者身上的毛毯，看了看說：「他不是自

國家公園，便猜測罪犯一定是藏進了公園裡。

在公園一處人工湖邊，警長向第一個野營者比爾問起了他來公園的時間。

留著小鬍子的比爾說道：「我和弟弟是昨晚過來的。為了趕上鮭魚遷徙的季節，從到這裡開始，我們兄弟倆就在釣魚。」

「你們兩個下雨時也在釣魚嗎？」警察又問道。

「是的。」比爾點點頭答道。

警長又來到第二對野營者格蘭特的帳篷裡。

格蘭特說道：「今天早晨，我們架起帳篷，然後我們就出去了。天開始下雨時，我們找了個小山洞躲了好幾個小時，什麼都沒看到。」

警長聽格蘭特說話的時候，走進了帳篷，發現帳篷裡的地面濕漉漉的，他眉頭一皺，但還是平靜地走出了帳篷。出來後，警長對助手說，我們可以申請去逮捕罪犯了。

請問，警長怎麼辨別出誰是罪犯的呢？

殺。」

　　助手不解，問為什麼，托比警長向他解釋了一番，助手恍然大悟。

　　不久，他們抓到了殺人兇手。

　　請問，托比警長根據什麼斷定這不是自殺？

冬日裡的竊賊

　　洛特先生是位考古學家，他性格隨和，獨自住在郊外的別墅裡。由於工作需要，他每年都要外出，當他不在家的時候，就委託鄰居拉莫幫他看管房子。

　　一天早晨，洛特在外出三個月後歸來。拉莫急忙告訴他，前一天的夜裡他家被偷了。洛特進屋一看，家裡被翻得亂七八糟，箱子櫃子都被打開，幾件價值不菲的古董和一大筆錢被偷走。洛特馬上報了警。

　　聞訊趕來的馬賓警長向拉莫瞭解案發當天的情況。拉莫說：「昨天夜裡我睡得正熟，忽然聽見洛特家裡有聲響，於是我便爬了起來，想看看發生了什麼事。我走到別墅窗邊，由於外邊天氣涼，玻璃上結了一層厚厚的霜，什麼也看不清。我便朝玻璃上哈了幾口熱氣，這才看清楚有人在屋裡翻箱倒櫃。我馬上衝了進去，但小偷很狡猾，居然讓他溜走了……」

　　「好了！」馬賓打斷了他的話，說：「你的表演

該收場了！你就是小偷！」拉莫大驚失色，在盤問下不得不承認了自己監守自盜的事實。

拉莫供詞中的破綻是什麼？

Part 38 風流偵探

這天晚上，風流偵探奈斯耐不住寂寞，上街搜巡一番後，把一個迷人的金髮女郎帶到自己的家中過夜。

就在他們經歷一陣狂歡之後，床頭櫃上的電話突然響了起來。

「是奈斯嗎？剛才你又和女人鬼混了吧？你們幹的好事，已被我錄音了。老兄，告訴你吧，你床上的那個金髮女郎是街頭黑幫頭目的情婦。你要是不想讓他知道的話，可以出５０００美元買下這盤錄音帶。」聽筒裡傳來的是一個男人的聲音。

過了一會，從聽筒裡又傳來了錄音帶的聲音，確實是剛才奈斯和金髮女郎親暱的聲音，這使得奈斯驚訝不已。

「一定是有人趁我不在家時，在臥室裡安裝了竊聽器。」奈斯想到這兒，便下床把房間裡裡外外查了個遍，可是什麼可疑的東西也沒找到。

這間臥室前不久剛剛裝好隔音裝置，在室外是絕不可能聽到室內的聲音的。

為了慎重起見，奈斯顧不得紳士的風度，又把金髮女郎帶來的東西也徹底檢查了一遍。

除了打火機、香煙、一些零錢和化妝品之外，什麼都沒有，真是怪事。

那個打來威脅電話的男人，到底用什麼辦法竊聽到奈斯的隱私呢？

冰上慘案

　　冬天的傍晚，在外度假的波洛偵探信步走出旅館，想去附近的湖畔欣賞冬日美景。外面很冷，溫度是零下5℃，波洛不由得豎起皮大衣的領子。突然，一個渾身濕透的男子氣喘吁吁地向他跑來，顧不得把衣服脫下來擰乾，向波洛叫道：「先生！快救救我的朋友吧！我們剛才在湖面溜冰，冰面破裂了，他不慎失足掉了下去。我跳下去撈了半天，什麼也沒撈著。」波洛趕緊回旅館找警察幫忙。從旅館到出事地點有1500公尺，他們趕到那裡時，只發現在裂洞旁邊的一雙溜冰鞋。那人解釋說：「當時我剛把鞋脫掉，他還堅持要再玩一會兒。」波洛銳利的目光盯住了他：「別再隱瞞了，還是談談你是怎麼害死你朋友的吧！」波洛是怎樣識破那人的騙局呢？

Part 40 腳底的傷痕

特里是一位樂觀開朗的老人，他交遊廣泛，並且喜愛戶外活動。每到陽光明媚的日子，他總是會聯絡上三五好友，一起去郊遊、打獵、野餐、划船。雖然年近六十，從他身上卻看不到絲毫老態。誰也沒有想到，厄運會如此快地降臨到這個善良的老人身上。某天清晨，在一堵圍牆外的大樹下發現一具屍體。死者赤著腳，腳心有幾條從腳趾到腳跟的縱向傷痕，而且還有血跡。旁邊有一雙拖鞋。經過查證，死者正是特里。查案的警員解答：「死者是想爬樹翻入圍牆，但不小心摔死了。他可能是想行竊。」可是老練的探長巴利卻說：「不，根據現場的情況，這個人不是從樹上摔下來的，而是被人謀殺後放在這裡的。兇手是想偽造成被害者不慎摔死的假象。」試問，探長為什麼這樣說呢？

死亡證明

太陽剛剛升起，比爾警長就打來電話：「格林，皇冠花園發生了命案，你過來幫我們看看。」

「皇冠花園是小戶型的電梯公寓，有8層樓，每層有兩間房間，當初是專為單身設計的。」警長一邊陪同格林上電梯，一邊介紹案情。「死者叫大衛，住在B座的8樓，是一家IT公司的網路管理員，今天早上保姆過來收拾東西的時候，發現他躺在床上還沒有上班，想叫他起來，才發現人已經死了。」說著話，電梯已經到了8樓。格林進入死者屬住的房間，屋子裡非常整齊，沒有任何打鬥過的痕跡，死者安詳地躺在床上。

比爾警長疑惑地說：「從現場來看，不像是謀殺，但是，經過現場初步檢驗，發現死者有血液中毒的跡象。死者平時性格樂觀，應該沒有自殺的傾向。」格林自然地打開死者的電腦，希望能找到些有用的線索，可是沒有找到任何跟死亡有關係的訊息。

　　「還有其他的線索嗎？」格林問。比爾說：「我們也詢問了附近的居民和管理員，死者平時工作繁忙很少外出，通常在早上10點出門，晚上12點半回家。住在他家對門的老人能證實。這老人晚飯後是不會出門的，因為晚上12點電梯就關閉了，因此12點半左右，老人總會被他的腳步聲吵醒。不過，昨天的情況有些特別，夜裡12點半左右，老人也聽見有人走上樓梯，重重地跺了兩下腳，過了一會兒，聽見『哎呀』一聲，然後是開門的聲音。不過，據老人說，腳步聲和哎呀的聲音都應該是死者發出的。」

　　現場調查告一段落了，下午的驗屍報告證實死者是中毒而死，死者右手的食指上有一道被利刃割破的傷口，毒素就是從這裡進入血液的。現場餐桌上的刀和檸檬上有些許血跡，並且在血跡中發現了跟死者血液中相同的毒素。

　　一切證據表示，死者極有可能是在切水果的時候不小心把手指割破，意外染毒而死。當天晚上警方準備

就此結案了，比爾已經寫好了調查報告，這時候，格林卻打來電話：「警長先生，我發現了幾個疑點，現場現在應該還在封鎖中吧，請你們到現場調查一下。」經過仔細地勘察格林提出的疑點，警方發現死者果然是被謀殺的。

　　兇手為格林留下了什麼疑點？

 Part 42 三角情殺

西雅圖的秋天，風中透著絲絲涼意。比爾偵探吃完晚飯，這時屋裡的電話響了。

「喂，是比爾嗎？我是羅莉。」是比爾的好朋友羅莉小姐打來的。

「怎麼了？」比爾關心地問。

「我好難受啊！」

羅莉似乎剛剛哭過，有點泣不成聲，「我那個男朋友，他說他愛上了別人，要和我分手！可是，可是我不能沒有他啊，嗚嗚……」

「別難過，你看看還有沒有挽回的餘地。」比爾寬慰著她。

「不可能了，他說……等等，有人敲門。」

羅莉放下電話去開門，比爾依然拿著電話在聽，裡面傳來了三個人的談話聲，一個男的說：「我們好聚好散吧。」一個女的說：「這個城市裡沒有誰離開誰活

不下去的，你就成全我們吧。」還有羅莉聲嘶力竭的喊聲：「不！不！除非我死，不然你們別想在一起！」

　　然後是一陣沉默，又聽見羅莉說：「如果你要分手，我就去告訴伯父……」

　　突然，「砰」的一聲，槍聲從電話那邊傳了過來，只聽羅莉「啊」的一聲，比爾心裡一驚，對著話筒大聲喊了兩聲：「羅莉！羅莉！」沒有人回答，出於職業的警覺，比爾看了看錶，現在是9點零5分。

　　比爾耐心地等著，電話那邊一片寂靜，大約過了20分鐘，只聽「卡嚓」一聲，電話被掛上了。

　　「羅莉一定出事了！」比爾放下電話立刻驅車去羅莉家。

　　大約10點10分，比爾趕到了羅莉的公寓。

　　這個公寓裡的住戶很少，警衛正在睡覺，比爾正要坐電梯到羅莉住的414房間時，又傳來「砰」的一聲槍響，該死的電梯這時候卻偏偏出了點故障，用了10多分鐘比爾才來到羅莉的房門前，發現一個年輕的

女孩子呆呆地站在門口，似乎是被裡面傳出的槍聲所驚嚇。

比爾嘗試開門，門是從裡面反鎖的。撞開門後，身經百戰的比爾也不禁被眼前的情景嚇了一跳。

羅莉倒在地上，滿地鮮血，右手緊握著一把手槍，沿著手槍指著的方向，一個花瓶的碎碴兒散落在地上。旁邊的沙發上，一個男人鬆散地坐著，下垂著腦袋，右手放在膝蓋上，手裡握著一個藥瓶，似乎也死了。

房間比較整潔，屋裡有冰箱、電視，壁爐旁是電話。房間不大，由於壁爐的火燒得很旺，屋子裡很熱。

比爾盡量不破壞現場，觀察了門窗，都是從裡面反鎖的。

第二天，比爾得知了警局的一些調查情況：

羅莉是被她手裡的手槍近距離射殺的，似乎一槍沒有馬上致死，她在地上掙扎了一會兒，槍上只有羅莉的指紋，死亡時間大約是 9 點鐘；那個死了的男人是羅

莉的男朋友卡特，他是因服用瓶裡的氰化物中毒而死，
而瓶上也是只有卡特的指紋，死亡時間也是大約９點
鐘；屋裡的電話上只有羅莉的指紋，其它的物品上也沒
有發現別人的指紋和痕跡，在破碎的花瓶旁的牆腳發現
了一顆子彈。

那個女孩子是卡特的新女朋友芬妮，芬妮告訴偵
探，羅莉昨天要卡特帶她在晚上１０點到羅莉的住處談
談，可是芬妮１０點到了之後，敲門沒有人開，等了一
會正準備離開的時候裡面傳出了一聲槍響，當時她嚇得
不知道怎麼辦才好。

事後，芬妮作為犯罪嫌疑人被警方逮捕。

掛斷的電話、第二聲槍響、三人的交談、反鎖的
房門、死亡的時間、可疑的芬妮……這裡面似乎總是有
著重重的矛盾。

「不對，我見到的和聽到的一定有問題！」比爾
思索了一天，終於，他明白了，兇手原來就是……

Part 43 紅色跑車

　　某日傍晚托米警長來到偵探事務所找偵探傑克。

　　「喲，警長，有何貴幹？」

　　「停車場裡邊那輛紅色跑車是你的吧？」「是的。」傑克說。

　　「要是這樣的話，你可倒霉了。作為嫌疑犯，請你跟我去一趟警察局。」警長突如其來的幾句話，使傑克大吃一驚。

　　「我到底做了什麼事？」傑克問道。

　　「昨晚10點左右，一個商業間諜潛入了太陽能研究所，被警備人員發現後，乘坐一輛紅色跑車倉皇逃走了。」警長回答。

　　「這麼說那輛車是我的嘍？」

　　「是的，空地上留有輪胎的痕跡。剛才，鑑定科的人勘察了你的車，證實輪胎痕跡與現場的輪胎痕跡完全一致。即使是相同品牌的輪胎，磨損及損傷狀況也各

有各的特徵，輪胎痕跡也同腳印一樣，是決定性的證據。」聽警長這麼一說，傑克更吃驚了。

「可是，我有不在現場的證據。昨晚9點左右，我去拜訪推理小說作家加恩先生，聊了兩個半小時，11點20分左右才離開。」

「這段時間內你的車停在哪裡呢？」

「就停在加恩先生家門口停車場上，還上鎖。」

「這麼說罪犯是用萬能鑰匙偷開了你的車。從加恩先生住的公寓到太陽能研究所有一個小時的車程，如果跑一趟來回絕對有充足的時間。」警長說道。

「那是不可能的。我有個習慣，開車時總要看一下里程表，昨晚看時，里程表的數字絲毫未動。這就是說我在加恩先生家這段時間裡，我的車沒離開過停車場。」

「嗯……真奇怪，那麼現場怎麼會留下你的車胎痕跡呢？」托米警長百思不得其解。

你知道罪犯玩的是什麼把戲嗎？

Part 44 日本刀

在一個公園的空地中央，警方早上發現了一個仰面朝天躺著的男人。

人已經死了，他的左胸上插著一把沒有護手的日本刀。以屍體為中心半徑２５公尺的範圍內，只留有被害人皮鞋的鞋印，卻找不到兇手的足跡。鬆軟的地面上也留著被害人清晰的鞋印。其餘地方再也找不到任何腳印。

刀鞘也找不到，被害人不可能拿著一把這麼明顯又沒有刀鞘的日本刀來公園裡自殺，兇手也更不可能用２５公尺長的木棒綁在刀把上行刺。

那麼，這個男人究竟是怎麼死的呢？

Part 45　手足相殘

晚上，芬格探長坐在酒吧的櫃檯前喝酒，在酒吧快要打烊時，店主的弟弟走了進來。

「嘿！遠道趕來，喝一杯吧。」店主拿了一杯摻有蘇打水和冰塊的混合威士忌遞給了弟弟，而弟弟卻不喝。芬格是這家酒吧的熟客，所以知道他倆是同父異母的兄弟，最近正為亡父的遺產繼承權打官司，所以弟弟怕被哥哥害死，處處小心提防著。

看到弟弟這麼提防自己，哥哥有些不悅：「特地給你倒的，你怎麼不喝呢？怕我在酒裡下毒嗎？那好，你要是信不過，我先喝。」說著，哥哥拿起酒杯就喝了一半下去，然後才把酒杯遞給弟弟。

弟弟看到哥哥喝了之後並沒有什麼異常，也就打消了疑慮，小心翼翼地端起酒杯，慢慢地品嚐威士忌。

可是，第二天的報紙上卻登出了弟弟在昨晚因為中毒而突然死去的消息，看到這突如其來的事件，芬格

探長也嚇了一跳。不過，芬格探長仔細思考了一下，就識破了這惡毒的殺人詭計。

那麼，弟弟是怎麼中毒的？

Part
46

手錶和玻璃

天氣陰冷的早晨，名錶店的經理剛剛上班，剛到店門口，值班人哈姆就迎上來説：「櫥窗裡的名牌腕錶被人偷了，我已報了警，警長正帶人在裡面偵查。」經理聽了嚇呆了。警長見經理來了，就走出店門對他説：「現場保護得很好，根據現場情況來看，竊賊是用玻璃刀劃破櫥窗將手錶偷走的。」

警長在外面向經理簡單瞭解了情況，正要進門的時候，他看到櫥窗外面有一些玻璃碎片。

過了一會兒，警長進來問哈姆：「你昨夜在哪裡睡覺？」

哈姆指了指離櫥窗不遠的地方説：「我一夜沒睡，疲倦時就在那兒打個盹。」

「昨晚有別的人進來過嗎？」

哈姆肯定地説：「沒有人來過，我一直在店裡。」

聽到哈姆這樣回答，警長在店裡來回走了幾步，忽然又問：「難道夜裡沒有聽到什麼響動嗎？」

哈姆說：「黎明的時候，我被打碎玻璃的聲音驚醒，起來後發現手錶被偷了，我就打電話報警。這幾天我發現玻璃店的夥計經常站在櫥窗前，他有玻璃刀，一定是他偷走了手錶！」

警長聽了，問他還有什麼要說的。

哈姆表示沒有什麼可說了。警長大聲宣佈：「竊賊就是哈姆！去搜查他的衣物箱。」果然搜出了被竊的手錶，哈姆被逮捕了。

警長憑什麼斷定是哈姆作的案呢？

Part 47　兩行血跡

　　一天下午，探長拉爾森和刑警們於森林公路中段截獲了一輛走私小型衝鋒槍的卡車。經過一場激烈的搏鬥，四名黑社會成員中有三名當場被擒獲，而此次走私軍火的首犯被擊中左腿，並逃入森林深處。

　　拉爾森探長立即命令刑警押送被擒罪犯前往市警署，自己帶領助手深入密林追捕首犯。進入密林後，兩人沿著點點血跡仔細搜捕。突然，從不遠處傳來沉悶的獵槍射擊聲和一陣忽隱忽現的動物奔跑聲。看來，這隻動物已經受了傷。果然，當拉爾森和助手持槍趕到一個較寬敞的三岔路口時，一行血跡竟變成了兩行，還是左右分道而去。顯然，逃犯和動物「分道揚鑣」了。

　　哪一行是逃犯的血跡呢？助手很苦惱，但拉爾森探長卻用了一個簡單的方法，鑑別出了逃犯的血跡，最終將其擒獲。

　　拉爾森探長用什麼方法鑑別出了逃犯的血跡呢？

Part 48　名劍士之死

這是發生在日本德川幕府時期的兇殺案。這天，佐佐木被城主叫去問話。

「聽說你昨天去見過松尾？」城主厲聲問道。

「是的，松尾邀我去，我只待了半個時辰。」

「今天早晨，有人發現松尾死在自家的客廳裡，腹部被刺，是坐著死去的。」

「那麼，您是懷疑我是兇手才叫我來的吧？」佐佐木不由得臉色蒼白。

「在你來之前，松尾是我領地內最好的劍客。如果在暗中從背後刺他就不好說了，但能從正面刺中他的非你莫屬啊！」佐佐木閉目思索著昨天見松尾時的情景。

佐佐木和松尾一樣都是單身漢。而且，昨天正趕上松尾的僕人外出買東西，他們只喝了一點兒冷酒，松尾還抱歉地說：「連粗茶也無法招待。」因此，沒有人

能證明他昨天離開時松尾仍然活著。

　　城主進一步追問：「你來之後松尾本來心裡就不痛快，他覺得劍術教練的地位受到威脅。到底松尾是出於什麼用意把你叫到他的住處呢？」

　　「他曾跟我說，前些天從一個刀劍鑒賞家手裡買到了一把寶刀，一定要讓我看看……還說是村正的那把寶刀。」

　　「什麼，那把村正的……」

　　城主大吃一驚，「可是，根據一人回報，現場並沒有那把寶刀。」

　　「那就是被兇手帶走了吧。」佐佐木坦然地回答，又接著說：「可是，除非我的眼力不好，那把刀八成不是真品。」

　　「那麼，你把這個看法告訴松尾了嗎？他會大失所望吧。」

　　「不，對正在陶醉於稀世珍寶的他，當面潑冷水我覺得太殘酷了，所以我什麼也沒有說。但是，松尾是

個洞察力很強的人，也可能察覺到我沒說話的意思。」

「嗯……如果兇手不是你，能刺殺松尾那麼厲害的劍手的人又會是誰呢？」城主懷疑的視線從佐佐木身上移開，嘟嚷著。

佐佐木深鞠一躬，退到外間屋子裡，用腰裡的短刀劃破小指尖，用流出的血在白紙上寫了幾個字，然後，再次來到城主面前。

「兇手的名字我寫在這上面，恐怕除此人外沒有人能殺得了松尾，請立即調查。」

那麼，松尾是怎麼被刺的？

佐佐木告發的兇手又是誰呢？

Part 49　門口的小狗

一天，波爾警官在一所住宅後面看到了一個可疑的男人，「請你等下再走。」波爾警官看到那人形跡可疑就叫他站住。那人聽到喊聲，愣了一下停住了腳步。

「你是不是想趁著沒人入室行竊？」

「您説什麼？這裡就是我家啊！」那個人答道。

正説著，一條毛絨絨的卷毛狗從後門跑了出來，站在那個人身旁。「您瞧，這是我們家的看家狗。這下您知道我不是賊了吧？」他一邊摸著狗的腦袋一邊説，那條狗還充滿敵意地衝著波爾警官叫著。

「嘿，瑪麗，別叫了！」

小狗果然很聽話，立刻就不叫了。它馬上快步跑到電線桿旁邊，蹺起後腿撒起尿來。看到這裡，波爾警官好像突然想到了什麼，不由分説將那個男子逮捕了，回去一審訊，那人果然是個賊。

請問波爾警官是憑借什麼判斷的呢？

失和的夫妻

湯姆森夫婦倆素來不和，最近兩人的爭吵有愈演愈烈的趨勢。

五月裡的一天，湯姆森太太跟丈夫又因為一件瑣事大吵了一架，然後離開了他們共同生活了十年的家，獨自來到郊外她常住的公寓，準備開始一個人的生活。

第二天早晨，公寓管理員去收拾湯姆森太太的房間，怎麼敲房門都沒人回應，管理員撬開門進去，結果看到湯姆森太太倒在地板上，她胸部中彈，已死去多時，管理員立刻報了警。

傑森探長來到現場，經勘察發現，子彈是從窗外擊碎了玻璃，又穿過厚厚的窗簾射中湯姆森太太胸部的。

根據彈道分析，兇手是在對面三層公寓樓頂開的槍。在湯姆森太太身旁，還倒著把折疊椅，死亡時間是前一晚１０點３０分左右。

　　傑森探長沉思著：窗戶上掛著厚厚的窗簾，兇手為什麼能一槍射中目標呢？

　　望著案發現場，他扶起地上的折疊椅，站上去，一伸手觸到燈管，燈就亮了，放開手，燈又滅了。

　　傑森探長明白了兇手是怎樣射中目標的。他又從燈管上取下了兇手的指紋。

　　經審訊，果然是湯姆森先生用裝有消音器的步槍殺害了湯姆森太太。

　　你知道兇手是如何準確擊中目標的嗎？

Part 51　時間的證據

　　某財團的董事長約翰想甩掉情人麗絲，但是因為自己有很多不法的生意資料都在她手裡，所以，一個殺人計劃在約翰的腦海中形成了。

　　約翰帶麗絲去海水浴場遊玩。

　　「我不識水性，就不下水了。」麗絲膽小地説。

　　「有我在妳怕什麼啊……我來教妳游泳。」

　　麗絲不好拒絕，於是就下了水。

　　約翰用力抓住麗絲的手臂，把她按了下去……

　　然後約翰離開海灘，半小時後，警察來到現場進行勘察，雖然懷疑約翰，卻找不出任何證據。

　　可是第四天，警察就找到證據逮捕了約翰。

　　警方找到什麼證據了呢？

Part 52 馴馬師之死

清晨，小哲探長在外巡邏，他來到一家馬場，倚在欄杆上看熱鬧。雖然很早，但是場上還是有一群年輕的賽馬手在訓練。

「真是朝氣蓬勃的年輕人啊！」小哲探長一邊看著騎手們跑馬練習一邊感歎，早上寒風刺骨，他不禁豎了豎大衣的領子。

突然，馬棚裡衝出一個金髮女郎，大叫著：「快來人哪！殺人啦！」小哲探長吃了一驚，急忙從欄杆上翻過去，奔向馬棚。進入馬棚，只見馬棚裡一個馴馬師打扮的人俯臥在乾草堆上，一動不動，顯然已經斷氣很久了，後腰上有一大片血跡，一根銳利的冰錐就紮在他腰上。

「他死了大約有 8 個小時了。」

小哲探長自言自語道：「也就是説，謀殺發生在半夜。」他轉過身，看了一眼跟在身邊的正捂著臉的那

位金髮女郎，突然說：「噢，對不起，小姐，請問你的袖子上沾的那一道痕跡是血跡嗎？」

那位金髮女郎吃了一驚，慢慢地把她的騎裝的袖口轉過來，只見上面是一長道血跡。

「咦？」她臉色煞白，「一定是剛才在他身上沾到的。我叫如月，他、他是阿興，他為我馴馬。」

小哲探長饒有興趣地問道：「那麼，如月小姐，你知道有誰可能殺他嗎？」

「不，我不知道。」她答道，「除了……也許是亨利，阿興欠了他一大筆錢……」

第二天，警官告訴小哲說，阿興欠亨利的確切數字是15000美元。

可是經營魚行的亨利發誓說，他已有兩天沒見過阿興了。另外，如月小姐袖口上的血跡經化驗是死者的。

「我想我知道兇手是誰了。」小哲說。

請問，誰是兇手呢？

Part 53

最恐怖的推理

有一個小女孩，她的親生母親早已去世，她和父親住在倫敦郊外一棟帶花園的別墅裡。

小女孩害怕寂寞，所以在屋裡裝滿了鏡子，寂寞的時候鏡子中的自己也可以陪著她。每天小女孩都要照鏡子，有時候晚上醒來也會照鏡子。

這時候，一個女人為了她父親的財產而接近她的父親，並成為她父親的妻子。這個女人發現自己並不能繼承那筆財產，因為她丈夫準備把他的財產全部留給他自己的女兒。女人知道如果小女孩死了，那麼全部財產都將會由她來繼承，所以她便想找個機會殺掉小女孩。

同樣，小女孩也很恨這個女人，想讓這個女人死去。正好她看到了一本關於「詛咒」的迷信書籍，她深信用「詛咒」這個方法可以殺死這個讓她憎恨的女人。她手上正好有個繼母剛進這個家時送給她的洋娃娃，這樣她便把這個娃娃當成了她的繼母，用十分殘忍的方法

折磨這個娃娃，折磨完這個娃娃後就把它掛在窗戶上。

　　復活節的前三天繼母突然死去了，而在復活節的雷雨之夜小女孩也離奇地死去。你知道繼母與小女孩間發生了什麼事嗎？

牛皮的力量

美國西部的盛夏，熱得使人難以忍受，灼人的太陽似乎要吸乾大地上的每一滴水。

一天傍晚，人們在農場附近的一棵枯樹下發現了農場的繼承人柯塔。

他雙目緊閉，嘴裡塞著一團棉布，脖子上緊緊地纏了三道生牛皮繩。

距農場１５公里處的鎮警察局接到報案後，來勘察了現場。

經法醫驗屍，斷定柯塔的死亡時間是當天下午３點左右，是被人用牛皮繩勒死的。

警察經過調查發現，柯塔的表哥荷西嫌疑最大。

按照法律，如果柯塔死了，荷西將繼承農場的所有財產。

當警察審問荷西時，他矢口否認，說下午３點鐘他在鎮上的小酒吧裡喝酒，怎麼能把１５公里以外的柯

塔勒死呢？並説出好幾個跟他一起喝酒的人。

　　警察一一前去調查，至少有 6 人證實荷西從下午
1 點一直在酒吧裡跟他們喝酒，到下午 5 點以後他們才
離開酒吧。

　　若不能證實荷西在案發時在場，就不能將他逮捕
起訴，此案也很難再偵查下去，警長為此感到非常棘
手。

　　這時，農場的老管家來到警察局，説：「荷西就
是兇手，是他用生牛皮繩將柯塔勒死的。因為……」

　　管家的一席話使警察茅塞頓開，立刻逮捕了荷
西。荷西在鐵證之下，只得認罪。

　　荷西究竟是怎樣將柯塔勒死的呢？

模特兒之死

Part
55

　　安妮是一個有名的模特兒，正當時裝發表會後安妮準備接受媒體拍照時，攝影棚的電路系統忽然遭到破壞，全場陷入一片漆黑之中。緊接著，黑暗中傳來一聲槍響和一聲慘叫。

　　人們點燃蠟燭時，發現安妮已倒臥在血泊中。經警方勘察，安妮是心臟部位中彈致死，兇手用的是狙擊槍。經過調查發現有四位與安妮有關係的嫌疑人。

　　某藝術家，性格孤僻，追求安妮卻被拒絕，對其一直懷恨在心。

　　某化妝師，和安妮的關係不錯，與安妮交往中。

　　某富家子弟，安妮的狂熱追求者，妒忌心較強。

　　某公司總裁，以前安妮是其情人，有一些日子沒和安妮來往。

　　兇手就在這四個人之間。究竟誰是兇手？

Part 56

偽造的留言

偵探托比發現湯姆先生倒在辦公桌上，頭部有一個彈孔。偵探還看見湯姆先生的桌上有一台錄音機，當他按下播放鍵時，驚訝地聽到湯姆先生的說話聲：「我是湯姆。威爾剛才來電話說，他要到此來殺死我。本錄音將告訴警察殺死我的是誰。我現在已經聽到他在走廊裡的腳步聲，門開了……」接著卡嚓一聲，說明湯姆把錄音機關了。

「我們要不要去抓威爾？」托比的助手問。「不！」托比說，「我確信是另一個能惟妙惟肖模仿湯姆說話聲音的人殺死了他，然後錄了這個錄音來陷害威爾！」托比的想法最後被證明是正確的。你能說出托比在哪個環節看出破綻的？

Part 57

深夜追蹤

　　一個深秋的夜晚，已經是凌晨1點了，刑警查理在住宅區裡巡邏。突然，一個男子從巷子裡跑了出來，差點兒和他撞上，但那個男子的手提包碰到了他，落到地上。

　　男子迅速撿起手提包，像兔子一樣跑掉了。因天黑看不清面孔，查理只記得男子帶著大墨鏡和留著鬍子，他看見那個男子鑽進15公尺以外的一幢樓房裡去了。不一會兒，一個女子跑過來對查理說：「對不起，你有沒有看到一個男的，手裡拿著手提包從這裡跑過去？他搶了我的包包！」查理馬上和那個女子趕到那幢樓房。那幢樓房一樓是倉庫，門窗緊閉著，樓兩側有樓梯，二樓只有兩間房子，劫匪就是其中一間房子的主人。

　　查理敲了第一家的門，一個年輕人走出來，嘴上沒有鬍子。查理向其出示了警察證件：「你好，請問你

今天晚上一直在家嗎？」

　「是的，我聽了3個小時的音樂了。」

　「可是，一點兒也沒有音樂聲啊？」

　「我是戴耳機聽的，到底是什麼事？」年輕人很不耐煩。

　「剛才這位小姐的包包被搶了，那個劫匪逃到你們這幢樓裡來了。」

　「難道你認為我就是那個劫匪嗎？」

　「還沒有斷定誰是劫匪，為了慎重起見，請讓我檢查一下你的房間。」

　查理不由分說就走了進去，房間裡有一套音響，插著耳機。查理拿起耳機聽了聽，正播著雄壯的交響樂，震得耳朵都疼了。

　「啊，就是這個手提包！」那個女子突然叫了起來。查理看見了放在房間角落的包，他連忙上前檢查。可是這個包裡面塞滿了衣服、易開罐啤酒、書籍等東西。

「這個是昨天我一個朋友忘在這兒的，拿一罐喝喝吧！」那個年輕人說著就取出一罐拉開了瓶蓋，啤酒一下子噴了出來。他怪叫了一聲，趕緊掏出手帕擦臉。

那個女子失望地對查理說：「我們走吧，再看看那一家。」

查理卻冷笑著拿出了手銬，對年輕人說：「你就是那個劫匪。」

請問為什麼查理這麼快就斷定他就是那個劫匪呢？

噴水池中的屍體

比爾是底特律警局一處的長官，這天他接到報案，露絲太太說她的丈夫詹姆斯失蹤了，由於失蹤的時間不足，警局沒有受理。露絲還說，她的丈夫是去公司取酬勞後失蹤的，那時是昨天下午３點鐘。

比爾接到電話的第二天，一大早就有人發現市中心的噴水池裡有一具屍體。法醫及警局的人員立刻趕到了現場，對屍體進行了檢查。露絲也被叫到現場，經過確認，死者正是她的丈夫──詹姆斯。

經過法醫判斷，詹姆斯已經死亡了６個小時，也就是說，死亡時間是當天凌晨２點左右。而且詹姆斯的死亡原因不是溺水，而是被人勒死的，頸部可見明顯的勒痕。

屍體所在的噴水池位於市中心，整夜都有值班警察巡邏，大約每２０分鐘巡邏一次，但是他們沒有發現什麼可疑的情況。

　　法醫認定，這裡不是案發的第一現場，因為在屍體的背部可見到明顯的拖痕。警局立刻展開了偵破工作。經過盤查後，警方基本確定了五個嫌疑人，分別是：詹姆斯的妻子露絲、鄰居卡爾、公司的警衛羅恩、詹姆斯的好友琳達和詹姆斯的祕書提娜。

　　這些嫌疑人中，露絲與被害人的關係為夫妻，她知道詹姆斯每月要去公司的固定日期。夫妻兩人的關係不是很好，經常吵架。據周圍的鄰居講，案發前一天的早上他們還大吵了一架，吵架原因好像是詹姆斯有外遇。今天凌晨 2 點時她在家裡睡覺，但是沒有人可為她證明是否確實在家，她沒有工作，每天都在家。

　　接下來是詹姆斯的鄰居卡爾，他身強體壯，在市郊的屠宰加工廠工作，是一個司機，開保鮮冷凍車。

　　鄰居都說他是個好人，平時也很節約，但就是喜歡喝酒，正因為這樣，他與同樣喜歡喝酒的詹姆斯經常在一起不醉不歸。今天凌晨他正好上夜班，負責把宰殺好的生豬運往加工廠。凌晨 1 點左右他回到了家中，他

在上樓時發現了一個小偷，很多人都起來了，雖然最後並沒有捉住小偷，但是因為這件事很多人都可以證明他確實在1點左右回到了家中。

再來看看死者的好友琳達，她是詹姆斯的大學同學，兩人關係相當密切。但是琳達曾因為詐騙而被關押了2年，出獄後由詹姆斯給她介紹了工作，就在詹姆斯的公司裡當司機。本來案發前天應該是由琳達送詹姆斯去取錢的，但是那天琳達正好感冒了，告假未去。經過檢查，琳達的感冒是真的，但是並不是很嚴重。她今天凌晨是在家睡覺，但她是單身，沒有人可為她證明。

警衛羅恩是一個健壯的中年人，大約50多歲。看起來很是精明，沒有人知道他為什麼會來這麼個公司當警衛。而且種種跡象表明他與詹姆斯之間好像有某些神祕的聯繫，看起來很不簡單。今天凌晨他在自己的崗位上，並且說詹姆斯的祕書提娜辦公室的燈一直沒有熄滅，直到大約3點的時候提娜才離開公司。提娜和詹姆斯關係很不正常，詹姆斯的妻子正是因為這個常和他吵

架。提娜在凌晨 3 點離開公司的時候還和警衛羅恩打了招呼，她是因為要趕報表才留到那麼晚的。提娜和羅恩相互證明了這些。

　　請問，根據這些線索，怎麼判斷出誰是兇手呢？

Part
59
電死的盜賊

波爾是個探險家，還是個魚類愛好者。他每到一個地方，就會帶那裡的特色魚回家養。他家的客廳裡擺放著各種形狀的魚缸，裡面養著他從世界各地搜集回來的魚，他的家可以稱得上是一個魚類博物館了。

一天夜裡，波爾夫婦外出旅行，只剩下一個傭人和兩個女兒在家，瞭解到這個情況以後，一個賣觀賞魚的傢伙偷偷溜進了波爾的家。他對波爾收藏的魚垂涎已久，他一進去就先把波爾家安裝的防盜警報的電線割斷了。

然而，他的運氣不好，在黑暗中，他不小心將很大的養熱帶魚的魚缸碰翻在地板上，魚缸摔碎了，他也摔倒在地。在他慌忙起身的時候，突然「啊—」地慘叫一聲，全身抽搐當即死亡。

聽到慘叫聲的傭人立刻撥打電話報警。

警察勘察現場發現，電線被割斷了，室內完全是

停電狀態。魚缸裡的恆溫計也停了，但是盜賊的死因是
觸電。當刑警們迷惑不解之際，接到電話的波爾先生匆
忙趕了回來，他一看現場便吃了一驚，指著躺在地上死
去的那條濕漉漉的大魚説：「難怪盜賊會被電死，這正
是多行不義必自斃啊。」

　　盜賊為什麼會被電死呢？

驅犬殺人

作家托雷斯有著獨自生活的習慣，每到冬天，他就離開家人，自己去山上的小木屋尋找靈感，進行長篇小說的寫作。

今年冬天他帶了個新朋友，是他的經紀人湯姆送給他的獵犬。

湯姆說，帶上這條狗，不僅可以解悶，更可以保障安全。

沒想到事實恰恰相反，星期三的早上，托雷斯先生被發現死在木屋裡。

他是在和湯姆通電話時被養的狗咬死的，據警方推測，托雷斯先生是在沒有防備的情況下被狗猛撲過去咬斷喉嚨而死的。

於是，送狗給托雷斯的湯姆成為嫌犯，但無確鑿證據。因為托雷斯先生被狗咬死時，湯姆先生在五公里外的公司上班。就算他可以指揮狗向人發起攻擊，也不

可能在不在場的情況下發號施令。

　　既然沒有確鑿的證據，看來只好以狗突然失控把托雷斯先生咬死來結案了。

　　不過警長托比在認真思考後，卻有了新判斷，他確定這是有預謀的謀殺，而主謀就是湯姆。

　　請問，警長托比憑什麼斷定湯姆就是主謀呢？

Part 61 消失的血跡

一天，一個小旅館中來了一對情侶。

一個多小時後，女人出了旅館，可是沒有和那個男人在一起，服務員以為那個男人在睡覺，所以沒有在意。半天過去了，那個男人還是沒有出來。

服務生覺得不對勁，就叫來了警衛，兩個人一起衝進了房間，發現那個男人赤裸著死在地上。兩個人嚇了一大跳，於是馬上報了警。五分鐘後，警察來了。

死者的胸口有刀傷，死因是胸腔大量出血，現場全是血，這樣的話兇手身上應該會被噴到血才對。

「那個女子出門時，身上穿的是白色的衣服，手中只有一個很小的包。她的衣服上沒有一點血跡！」服務生回答著警察的盤問。

「她手上的包包呢？能不能裝的下衣服？」

「那個包包裝點化妝品可以，要是真的要裝衣服，恐怕不行。」

　　經過調查，那個旅館中其他的客人都有不在現場的證明，現場也沒有血衣留下，連垃圾通道、下水道等地方也一一搜過，沒有任何衣服的痕跡。

　　兇手身上的血跡是如何消失的呢？

心理測驗

　　法庭上，正在開庭審理一件預謀殺人案。

　　瑞凡被控告在一個月前殺害了菲尼克斯。警察和檢察官方面，從犯罪動機、作案條件到人證、物證都對他極為不利，雖然至今警察還沒有找到被害者的屍體，但公訴方認為已經有足夠的證據可以將他定為一級謀殺罪。

　　瑞凡請來一位著名律師為他辯護。在大量的人證和物證面前，律師感到捉襟見肘，但他畢竟是位精通本國法律的專家，他急中生智，將辯護內容轉換了一個角度，從容不迫地說道：「毫無疑問，從這些證詞聽起來，我的委託人似乎是犯下了謀殺罪。可是，迄今為止，還沒有發現菲尼克斯先生的屍體。當然，也可以作這樣的推測，便是兇手使用了巧妙的方法把被害者的屍體藏匿在一個十分隱蔽的地方或是毀屍滅跡了，但我想在這裡問一問大家，要是事實證明那位菲尼克斯先生現

在還活著，甚至出現在這法庭上的話，那麼大家是否還會認為我的委託人是殺害菲尼克斯先生的兇手？」

陪審席和旁聽席上發出竊笑聲，似乎在譏諷這位遠近聞名的大律師竟會提出這麼一個缺乏法律常識的問題來。

法官看著律師說道：「請你說吧，你想要表達的是什麼意思？」

「我所要表達的就是這個意思。」律師邊說邊走出法庭和旁聽席之間的矮欄，快步走到陪審席旁邊的那扇側門前面，用整座廳裡的人都能聽清的聲音說道：「現在，就請大家看吧！」說著，一下拉開了那扇門……

所有的陪審員和旁聽者的目光都轉向那扇側門，但被拉開的門裡空空如也，沒有任何人影，當然更不見那位菲尼克斯先生……

律師輕輕地關上側門，走回律師席中，慢條斯理地說道：「大家請不要以為我剛才的那個舉動是對法庭

和公眾的戲弄，我只是想向大家證明一個事實：即使公訴方提出了許多所謂的『證據』，但迄今為止，在這法庭上的各位女士、先生，包括各位尊敬的陪審員和檢察官在內，誰都無法肯定那位所謂的『被害人』確實已經不在人間了。是的，菲尼克斯先生並沒有在那個門口出現，這只是我在合眾國法律許可範圍之內採用了一個即興的心理測驗方法。剛才整個法庭上的人們的目光都轉向那個門口，說明大家都在期望菲尼克斯先生在那裡出現，從而也證明，在場每個人的內心深處對菲尼克斯是否已經不在人世是存在懷疑的……」

　　說到這裡，他頓住了片刻，把聲音提高了些，並且借助著大幅度揮動的手勢來加重著語氣：「所以，我要大聲疾呼：在座這十二位公正而明智的陪審員，難道憑著這些連你們自己也質疑的『證據』就能斷定我的委託人便是『殺害』菲尼克斯先生的兇手嗎？」霎時間，法庭上秩序大亂，不少旁聽者交頭接耳，連連稱妙，新聞記者競相奔往公用電話亭，給自己報館的主編報告審

判情況，推測律師的絕妙辯護有可能使被告瑞凡被宣判無罪釋放。

　　當最後一位排著隊打電話的記者掛斷電話回到審判廳裡時，他和他的同行們聽到了陪審團對這一案件的裁決，那是同他們的估計大相逕庭的結果：陪審團認為被告瑞凡有罪！

　　那麼，這一裁決又是根據什麼呢？

**Part
63**　水中的棉花

　　這是旅遊景點附近的一條街道，熱鬧非凡，各種叫賣聲此起彼落。

　　街上有一家扇子店，李老闆今天賺了一大筆錢，他數著手裡的鈔票，笑得合不攏嘴。下午來了一個旅遊團，那些外國遊客出手闊綽，看到精美的扇子愛不釋手，一個個搶著買。不過一下午的時間，幾箱扇子就售出了大半。李老闆現在只後悔沒有多進一些貨，他打算連夜去進貨，明天再大賺一筆。

　　這時候，他聽到有人敲門，他趕忙一邊把錢塞到抽屜裡，一邊問：「是誰？」一個熟悉的聲音答道：「是我呀！」李老闆這才放心地去開了門。那人進來以後，和李老闆寒暄了幾句，突然拿出一團棉花　住了李老闆的嘴……

　　第二天早上，人們發現了李老闆的屍體，他的嘴裡塞著一大團棉花。布魯斯探長勘察現場以後，推測是

熟人作案，兇手進門以後用浸過藥物的棉花　住李老闆的口鼻，讓他窒息死亡。

　　布魯斯探長經過進一步調查，知道這裡有兩家店賣棉花，一家是棉花店，賣做棉衣的棉花；另一家是藥店，賣藥用棉花。這兩家店的老闆都和李老闆很熟，也都有作案時間，那麼，會是哪家的老闆作案呢？

　　布魯斯探長對兩家的棉花做了個簡單的測試，馬上找出了犯罪嫌疑人。

　　布魯斯探長用了什麼方法呢？

 Part 64 修女之死

一天早晨，修道院的修女愛蘭躺在高高的鐘樓涼台上死去了。

她的右眼被一根細長約５公分長的毒針刺過，這根帶血的毒針就落在屍體旁邊，像是她自己把毒針拔出之後才死去的。

鐘樓下的大門是上了閂的，這大概是愛蘭怕大風把門吹開，在自己進來之後關上的。

因此，兇犯絕不可能潛入鐘樓。涼台在鐘樓的第四層，朝南方向，離地面約有１５公尺；下面是條河，離對岸４０公尺。昨夜的風很大，兇犯從對岸用那根針射中愛蘭的眼睛是根本不可能的。

院長認為愛蘭是自殺，又覺得自殺是違背教規的行為，虔誠的愛蘭不會做出這種事。院長為此專程請來了老友—科學家伽里略。

看過現場之後，他向伽里略介紹了死者的身世和

愛好：「愛蘭家境富有，有個同父異母的兄弟。今年春天，她父親去世了。愛蘭準備把她應分得的遺產全部捐獻給修道院，但遭到異母兄弟的反對。愛蘭平時除了觀察星象之外沒有別的愛好，據別的修女反映，不久前愛蘭的異母兄弟曾送給她一個小包裹，或許是為了討好她吧。但是，案發後整理她房間的時候，那個小包裹卻不見了。會不會是兇犯為了偷這個小包裹而把她殺了呢？」

伽里略靜靜地思索了一陣，對院長說：「如果把那條河的河底疏浚一下，或許能在那裡找到一架望遠鏡。」

院長照伽里略的建議做了，果然在河底找到一架望遠鏡。

可是，這和兇犯有什麼關係呢？

伽里略說出了答案，你能夠猜出這位科學家說了什麼嗎？

Part 65　發黑的銀簪

酒館老闆的獨生女兒貝麗嫵媚動人，桃花韻事層出不窮。一天，她失蹤了。第二天，在酒館後面的樹林裡發現了她的屍體。一根銀簪深深地刺進她的心臟。名探格林從屍體上拔下銀簪，用白紙拭去上面的血跡。銀簪頂部十分鋒利，閃閃發光，可作為防身的武器，柄端像被熏過似的呈現黑色。

「這是貝麗的東西嗎？」格林問酒館老闆。「是的，是前些時候男朋友哈里送給她的。」

格林叫助手把哈里找了來。哈里舉止莊重，不過身上有一股硫磺的氣味，仔細一看，哈里兩手手指黃黃的，皮膚乾燥，大概是患了皮膚病。

「真是讓人頭疼的病啊，塗了硫磺藥吧，見效嗎？」格林同情地說。「好多了，只是藥味太濃。」哈里像是不想讓人看到似的，把手藏在身後。「據說，你要跟貝麗訂婚了是嗎？」

「是有這個打算，可是貝麗説要晚一點……」

「這麼説你是憎恨貝麗變了心才殺死她的？」

「這是什麼話，兇手絕不是我！我不是説死人的壞話，可是貝麗還有別的男人。」

「我有你殺人的證據，你快老實交代吧！」

格林根據什麼認定哈里是兇手呢？

蒙面占卜師

日本某旅遊團踏上了中國的絲綢之路。一天夜裡「蒙面占卜師」在住地被人殺害，死因是有人在占卜師喝的咖啡裡摻了毒。

這個「蒙面占卜師」在日本電視節目中聲名大噪。

但觀眾從未見到過他的真面目，對他的私生活也一無所知。

在旅遊期間，儘管他談笑風生，待人熱情友好，但他從不摘下臉上的面紗。

這是為什麼呢？警方在勘查現場時揭開了他的面紗調查後才發現，他生過梅毒，鼻子已經腐爛，蒙面是為了遮醜。

警方分析認為，生梅毒的人一般性生活比較混亂，因而該案屬於情殺的可能性極大。於是，警方透過國際刑警組織向日本警方發出通報，要求查清占卜師的

私生活，並提供破案線索。

可是，日本警方的答覆卻令人失望：占卜師生梅毒是父母遺傳，本人作風正派，為人和善，沒有仇人，在日本國內無破案線索。

真是一件棘手的難題。破案只能從笨辦法開始：調查旅遊團內有誰與占卜師一起喝過咖啡。

經過一番艱苦的調查工作，終於找到了三個嫌疑人：芳子—占卜師的妻子；井田—占卜師的弟弟；小林岡茨—旅遊團成員。

芳子另有新歡。

此次本不願來中國旅遊，她想趁機留在日本與情夫相聚，占卜師揭穿了她的企圖，強行拉她來到中國。

為此，她每晚與占卜師爭吵不休。平時她愛喝咖啡，有作案動機。

井田是證券商，為人陰險狡猾，為了攫取錢財常常不擇手段。

三年前借給占卜師一筆錢款，多次催討未果。此

次旅遊中，他與占卜師喝咖啡時看見占卜師帶了一筆鉅
款，再次向他索要。

占卜師非但不給，還以兄長的身份斥責他的為
人，使他怒不可遏。

警方在清理占卜師的遺物時，又發現他所帶的鉅
款已不翼而飛。

小林岡茨，服裝設計師，經濟拮据而又吝嗇。

原來與占卜師互不相識，旅行途中成為好朋友。
他倆經常在一起喝咖啡。

一次小林岡茨請占卜師為其占卜，不知占卜師說
了他什麼，兩人發生了爭吵，小林岡茨悻悻離去時，將
一杯未喝完的咖啡潑了占卜師一身。

以上三人都有在占卜師死亡時間內不在現場的證
人，而其他團員也都一一被排除了嫌疑。

警方對三個嫌疑人逐個推理分析，最後確定了兇
手。經過審訊，這個嫌疑人供認不諱，並查到了證據。

請問：兇手是誰？理由何在？

遺留的血液

漢森博士的科學研究成果被某大醫院覬覦良久，可是漢森博士一直不想把研究成果出售給那家醫院。醫院於是花錢僱用了竊賊瑪麗，讓她去偷竊漢森博士的研究資料。

在長期觀察博士居所後的一個夜晚，瑪麗潛入漢森博士家的院子裡伺機作案，可是等了一個小時仍不見漢森博士就寢。瑪麗開始不耐煩，蚊子也不停地叮她的手和臉，她不停地拍打著。

經過漫長的等待，博士終於休息了，瑪麗從窗戶鑽進室內，用相機偷拍下了博士的研究論文，然後將原樣放回，又悄悄地從原路出去。當然，作案時沒留下任何痕跡。可是，三天之後，警長波克來到瑪麗的住所。

波克對瑪麗說：「瑪麗，我們也算是老朋友了，鑽進漢森博士家偷拍研究論文的就是妳吧？」他開門見山地問道。

「你胡説什麼呀，我已經改邪歸正很久了。」瑪麗佯裝不知。

「我記得你的血型是Rh陰性B型吧。」

「是啊。不過那又怎麼樣？」

「Rh陰性B型血可是千分之一的稀有血型。在漢森博士家的院子裡找到了這種血液，你這個慣盜也有疏忽呀。」聽到波克這麼一説，瑪麗感到很吃驚，自己小心謹慎，沒有被劃傷，怎麼可能有血液留在院子裡呢？她頗為不解。

那麼，到底是什麼原因使瑪麗的血液被留下來了呢？

孤獨老嫗

　　特里警長來到辦公室，開始研究桌子上的案情報
告。

　　警長拿起一份報告，看了一會兒，對助手說：
「根據驗屍報告，里德太太是兩天前在她的廚房中被人
用木棒打死的。這位孤獨的老嫗多年來一直住在山頂上
破落的莊園裡，與外界幾乎隔絕。你想這是什麼性質的
謀殺呢？」

　　「哦，真該死！我昨天凌晨 4 點鐘就接到一個匿
名電話，說她被人謀殺了，但我還以為這又是一個惡作
劇，因此直至今天還沒有著手調查。」

　　助手尷尬地說道：「那麼我們現在去現場看看
吧。」

　　助手將特里警長引到莊園的前廊說：「由於城裡
商店不設電話預約送貨，而必須寫信訂貨，老太太連電
話都很少打。除了一個送奶工和郵差是這裡的常客之

外，唯一的來客就是每週一次送食品雜貨的男孩子。」

特里緊盯著放在前廊裡的兩份報紙和一個空奶瓶，然後坐在一把搖椅上問：「誰最後見到里德太太？」

「也許是嘉米。」

助手說：「據她講前天早晨她開車經過時還看見老太太在前廊取牛奶呢！」

「據說里德太太很有錢，在莊園裡她就至少藏有5萬元。我想這一定是謀財害命。兇手手段毒辣，但我們現在還找不到線索。」

「應該說除了那個匿名電話之外，我們還沒有別的線索。」

特里警長更正道：「兇手實在沒料到你會拖延這麼久才開始偵查此案！」看來特里的心中已經有了嫌疑犯的模樣了，你知道是誰嗎？

昏暗的房子

凌晨，熟睡的格林探長突然被一陣敲門聲驚醒。開門一看，敲門者是住在附近的塔姆教授的外甥帕森。

他十分不安地對格林說：「今天塔姆舅舅約我晚上到他家，我路上有事耽擱了時間，到了舅舅家門口，我喊舅舅沒有回應，不知道他家裡是不是發生了什麼事，我不敢進去，所以請您一起去看看。」格林聽罷，立即穿上外衣和帕森出了門。

帕森在路上對格林說：「最近，我舅舅的一項發明成功了，得了不少獎金，有人對這筆錢很眼紅，我擔心他會因此而出事。」

正說著，他們來到了塔姆教授家門口。帕森撞開門，伸手摸燈的開關，燈卻不亮。帕森說：「裡面還有盞燈，我去開。」說著，走進了漆黑的屋子，不一會兒燈亮了。他們發現教授躺在離門口一公尺遠的走道上。帕森低低地叫了聲：「天哪！」趕緊跨過屍體，回到格

林身邊。

　　格林立刻檢查屍體，發現教授已經斷氣。屋角的保險櫃卻打開著，裡面已空無一物。帕森驚恐地說：「這會是誰幹的呢？」

　　格林冷笑了一聲說道：「別演戲了，帕森先生，兇手就是你！」

　　那麼，格林是如何斷定帕森就是兇手的呢？

值班人

電話鈴響了，偵探維力斯被驚醒，已經後半夜兩點多了。

「你好！」他問道，「哪裡？」

「我是利馬公寓。偵探先生，我們這裡發生了一起搶劫案！」

「我馬上到！」維力斯掛了電話，趕往出事地點。到了公寓門口，打電話的人正在等候。

「是這樣的：我是這裡的夜間值班人。一刻鐘前，這裡突然停電，我剛要出去查看一下原因，一夥人便衝了進來。看見他們人很多，我急忙躲到儲藏室內。他們直奔外出不在家的卡瑪先生和埃利爾先生的房間，撬開保險櫃，偷走了卡瑪先生的２００萬元和埃利爾先生的『勞力士』牌金錶……」

「這些罪犯有什麼特徵沒有？」

「有，他們一共五個人，為首的一個是藍眼睛，

左臉上有塊傷疤。」

「你真的看清楚了？」

「是的，因為他手裡拿了一個強光手電筒，當他的手電光從門縫射進來時，我藉著手電筒的光一眼就注意到了。」

維力斯冷冷一笑：「你說謊的本領並不高明，收起你這套作賊喊捉賊的鬼把戲吧！」

你知道維力斯為何這樣說嗎？

Part 71　一支箭

　　吉姆警官接到報案，晚上10點左右有個學生死在宿舍大樓門前。

　　吉姆趕到現場，只見死者倒在學生宿舍正門外，頭朝門，腳朝大道，趴在地上，背部垂直中箭。顯然，死者是在開門的時候背後中箭的。

　　吉姆輕輕地翻動屍體，發現屍體下面有三枚10美分的硬幣。吉姆隨即發現死者的錢包裡5美分和10美分的硬幣都整整齊齊地放著，沒有散落出來。

　　吉姆站起身，問站在一旁的大樓管理員説：「這棟樓有多少學生居住？」

　　「現在正是暑假期間，只剩下萊爾和本特利兩人。這兩人都是射箭選手，聽説下周要進行比賽。」管理員講到這裡，抬頭看了看學生大樓，指著對著正門的二樓房間説：「那就是本特利的房間。」

　　「10點左右，本特利從二樓下來過嗎？」

「沒有，一次也沒有。」管理員搖頭答道。

吉姆來到本特利的房間。本特利吃驚地說：「怎麼，你們懷疑是我殺害萊爾的嗎？請不要開玩笑，萊爾是正要開門的時候背後中箭死的嘛！就算我想殺死他，但從我的窗口裡只能看到他的頭頂，無法將箭射到他的背部啊！」

吉姆走到窗口，探出身子看了一眼，便轉過身，拿出三枚10美分的硬幣，對本特利說：「這上面有你的指紋！」本特利一看，結結巴巴地說：「可能是我傍晚回來，不小心從口袋裡掉出來的。」

吉姆搖搖頭，對本特利冷冷一笑，說：「不，不是無意中掉出來的，是你故意設下的陷阱！」說完，吉姆便以故意殺人罪逮捕了本特利。

吉姆是如何判定本特利就是兇手呢？

Part 72

誰來報警

彼特是一個慣竊，打聽到海濱別墅有一幢房子的主人去瑞士度假，要到月底才能回來。彼特起了邪念，他決定去碰碰運氣。於是，兩天後的一個晚上，在夜色的籠罩下，彼特偷偷潛入了別墅。他發現冰箱裡擺滿食物，當即拿出兩隻肥鴨放在桌子上讓冰融化。幾個小時過去了，平安無事。

彼特點燃了壁爐裡的乾柴，屋子裡更暖和了。彼特坐在桌邊，一邊轉動著烤得焦黃、散發著誘人香味的肥鴨，一邊把電視打開，將音量調得很低，看電視裡的天氣預報節目。突然，門鈴響了，彼特嚇得跳起來，不知所措。門外來了兩個巡邏警察⋯⋯

彼特究竟在什麼地方露出了馬腳？

Part
73
遺產爭奪

坎貝爾收養了四個孩子，但是他們卻忘恩負義。坎貝爾說：「我要修改遺囑，我一分錢也不會留給你們！」說完她就走回了臥室。

兩小時後，大家聽到一聲槍響。她的養子都不感到奇怪，倒是覺得槍響來得太晚了。警方對死者的養子們逐一訊問。

「我正在樓下看書。」曼尼對警察說，「我一聽到槍響就趕緊上樓來到媽媽的臥室，但門從裡面反鎖了。」

莫爾當時在樓下的廚房裡，他說：「我從後面的樓梯上了樓，曼尼已經站在媽媽房間門前了，他一邊猛敲門一邊喊著媽媽的名字。」

「我當時正在自己的房間裡。」傑克是第三個到達現場的，「我提議從鑰匙孔往裡看，但曼尼和莫爾決定撞門。」撞了幾下後，門閂開了，他們衝進屋裡發現

坎貝爾坐在椅子上，頭無力地垂下，地毯上有一把槍。

　　最後一個到場的是西拉，她出現在那三個人的身後。「我那時在三樓，」西拉說，「聽到槍響後，我就下到二樓。他們都站在媽媽房門口，傑克正從鑰匙孔向裡看，曼尼和莫爾過後就開始撞門，我就站在旁邊。他們把門撞開後，我才從眩暈中清醒過來，跟他們進了屋。」

　　警察看過了上鎖的房間，聽完他們的供詞，就逮捕了兇手。

　　請問誰是殺人兇手？

被捨棄的女孩

一日，在猶他州某市的中心醫院，發生了一起嚴重的持槍劫持事件。

劫持者名叫蓋羅，他要殺死一名今天早上送來的年僅２２歲的金髮美女凱莉，她被送來時已經身中一槍。

她與蓋羅原是一對戀人，因愛成恨的蓋羅在開了凱莉一槍後得知她沒死，便追到醫院意圖再次行兇。

由於兇手的意識有些狂躁，在到醫院後搞錯了房間，劫持了隔壁２４號房間的病人。

警長來到房門緊閉的２４號病房前，一個激動暴躁的聲音傳了出來：「我要見凱莉！快，別囉唆了！否則，我告訴你，我就要殺掉這個倒霉的人質！」

警長沉默了，他意識到了情況的嚴重性，營救人質要快，越拖延時間，歹徒就越喪心病狂，會不顧一切地殺死人質。

蓋羅又喊道：「誰也不准進來，門一動我就用槍射穿人質的頭！」「把凱莉帶來！」

事情緊急，警長在詢問了醫生後沉思片刻，作出決定。

幾分鐘後，凱莉被推進了２４號病房。

蓋羅發瘋地大叫：「你好啊！凱莉，你能來看我，這太好了！別了！凱莉！」

接著，聽到兩聲槍響，蓋羅對著凱莉的頭部開了一槍，與此同時，警察的子彈也射進了蓋羅的腦袋。

這是為什麼？

警長為何要作出這樣的決定，救人質而不顧凱莉的安危呢？

深海探案

　　在太平洋某處水深40公尺的地方，有一個美國海洋動物研究所。那裡的水壓相當於5個大氣壓。研究所裡有教授貝爾和三個助手A、B、C。

　　一天，吃過午飯，三個助手穿上潛水衣，分頭到海洋中進行研究調查。下午1點50分左右，陸地上的科學家來到研究所，一進門，他驚恐地看到貝爾教授滿身鮮血地躺在地上，已經死去。警察到現場勘察，發現貝爾是被人槍殺的，作案時間在一點左右，兇手就是這三個助手其中之一。

　　可是三個助手都說自己在12點40分左右就離開了研究所。

　　A說：「我離開後大約游了15分鐘，來到一艘沉船附近，觀察一群海豚。」

　　B說：「我跟往常一樣到離這裡10分鐘左右路程的海底火山那裡。回來時在一點左右，看見A在沉船旁

邊。」

　　C說：「我離開研究所後，就游上陸地，到地面時大約12點55分。當時我與行政小姐在陸地辦公室裡一直聊天。」行政小姐也證明C在1點鐘左右確實在辦公室裡。

　　聽了三個助手的供詞，警察說：「你們之中有一個說謊者，他隱瞞了槍殺教授的罪行。」

　　你能推理出是誰槍殺了教授嗎？

誰偷了畫冊

菲尼是著名的書畫收集家，對名畫情有獨鍾。

退休後，菲尼在他居住的小鎮開了家書店，專賣價格昂貴的畫冊，每天都能賣掉不少。

這天下著雨，顧客很少，書店裡只有卡莫太太和加爾先生在挑選畫冊。

加爾先生夾著公文包，買了一本畫冊就離開了書店。

卡莫太太是近視眼，今天忘戴眼鏡了，她手裡提一個大紙袋，在書架上選了好半天，才買了一本畫冊，付款時連自己手上的１０元紙幣都看不清楚。

菲尼扶著卡莫太太走出店門，告訴她今天下雨，路不好走，讓她注意安全。然後，回到店裡整理書架上的畫冊。

這時，他發現書架上少了一本畫冊。

今天只有兩位顧客來過書店，所以，畫冊肯定被

其中一人偷走了。

於是，菲尼就去這兩個人家裡索要。

先到了卡莫太太家説明來意，卡莫太太很激動，她發誓沒有偷書，並説當時離她１０公尺遠處還有個人，他手裡拿著一本畫冊，從書名看正是那本失竊的畫冊。

菲尼又趕到加爾家，他一聽火冒三丈，認為這是對他的侮辱，把菲尼趕了出來。

菲尼垂頭喪氣地往回走，迎面正好碰上了警長，警長問明情況後，很快幫他找出了偷畫冊的人。

你知道是誰偷了畫冊嗎？

依據是什麼？

**Part
77**

藍寶石竊案

　　蘇爾珠寶行歷史悠久。有一天，珠寶行來了三個
客人，一個是鞋店老闆，一個是服裝店老闆，還有一位
是著名的老教授，他們都想看看那顆名貴的藍寶石。珠
寶店老闆哈曼把三位客人請進貴賓室，從架子上取下一
隻深紫色的檀木箱，小心翼翼地取出了藍寶石。拿著藍
寶石，哈曼得意地說：「怎麼樣？這在全世界也是絕無
僅有的珍寶呀！」三位客人緊盯著那顆藍寶石，讚不絕
口。

　　老教授問：「您能不能詳細地給我們講講這顆藍
寶石的來歷呢？」

　　哈曼點點頭，把藍寶石放回箱裡，蓋好箱蓋，然
後用一張塗滿漿糊的紙條把箱子封好，接著把客人帶到
客廳。哈曼在講述藍寶石的來歷時，無意間發現一件很
奇怪的事情，那就是三位客人的右手上都有傷口，而且
都塗抹著碘酒。

談話間，三位客人都在不同時間出去上過廁所。過了一會兒，哈曼的好朋友比爾探長來訪，他也想看看藍寶石。哈曼就讓先來的三位客人在客廳裡稍坐一會兒，自己帶著探長來到貴賓室。

哈曼撕下那張還未乾透的白紙封條，打開檜木箱一看，頓時驚訝的説不出話來，檜木箱裡的藍寶石不見了！他哭喪著臉説：「半小時前藍寶石還在檜木箱裡呢！對了，那三個客人剛才都離開客廳上過廁所，也只有這段時間裡他們才可能進入貴賓室……」哈曼還告訴比爾，這三個人的右手都抹著碘酒。

哈曼來到客廳，把藍寶石被盜的消息告訴了三位客人。探長在一旁觀察他們三人的表情變化。驀然，探長發現老教授右手上的碘酒變成藍色了，他馬上抓住老教授的右手説：「就是你盜竊了藍寶石，快交出來吧！」

比爾探長是怎樣看出藍寶石是被老教授盜走的呢？

Part 78

無名之火

　　塔克是一個老實厚道的菜農，他家的塑膠大棚在一個晴朗的冬日中午發生了火災。

　　塔克很奇怪，自己平時沒有和誰結怨，不會有人來尋仇報復，誰會無緣無故地在他的塑膠大棚裡縱火呢？更加奇怪的是，塔克家的大棚裡沒有一點兒火源，也沒有放火的跡象。大棚外面的地面因昨晚的雨而濕漉漉的，如果有人縱火，照理會留下足跡的，可是他在周圍仔細勘察了幾次，什麼也沒有發現。

　　塔克百思不得其解，找不出起火原因，便報了警。警察趕來勘察了現場。

　　「大約是什麼時候下的雨，你還記得嗎？」警察問塔克。

　　「應該是晚上１０點以後。」

　　「昨晚的雨量有多大？」

　　「我院子裡的雨量表上顯示的是２７毫米，可是

今天一大早天就放晴了。」

　　「如果天晴後，大棚上仍然會有積水嗎？」

　　「大多時候會有，因為水不會馬上蒸發掉。」

　　「陽光直射塑膠大棚，裡面會產生多高的溫度？」

　　「冬季是十七、八度，可是這個溫度是不會引起塑膠自燃的。」塔克回答説。

　　「沒有取暖設施嗎？」

　　「沒有。」

　　「棚頂也是用透明塑膠做的吧。」

　　「是的。」

　　「果然如此……那麼，起火原因也就清楚了。」警察馬上找到了起火的原因。

　　那麼，到底是怎麼起的火呢？

Part 79

燈泡的溫度

秋日的黃昏，警長埃里受邀前去麥瑞小姐家吃飯，僕人給他開了門後，招呼他在客廳坐下，然後就上樓去找麥瑞小姐了。不到一分鐘，突然從樓上傳來驚叫聲，只見僕人慌張地跑下來，叫嚷著：「不好啦！麥瑞小姐遇害了！」埃里聽到後，馬上跑上去，發現麥瑞小姐的臥室房門緊閉，他與僕人一起撞開房門。麥瑞小姐的房間沒有開燈，月光透過窗子射了進來。

僕人對埃里警長說：「我剛才來敲門，喊了半天也沒人應答。門從裡面被反鎖上了，我想是不是小姐出事了。於是我從鎖孔往裡面看，燈光下只見小姐趴在桌子上，我怎麼喊她也不動。忽然燈滅了，房間漆黑一片，我猜一定是兇手當時還在房裡，聽到聲音後關燈逃跑了。」

埃里警長走進房間，房間地面沒有凌亂的足跡。然後他用手摸了摸燈泡，發現燈泡是冰涼的。他遲疑了

一下，打開燈，發現麥瑞小姐的頭部被人重擊。

　　埃里問僕人：「你從鎖孔往裡看時，燈是亮著的嗎？」僕人點了點頭。

　　「那麼問題就很簡單了，即使你不是兇手，也是和兇手串通好的。」埃里冰冷地對僕人說。僕人大驚失色，承認了犯罪的事實。

　　埃里透過什麼觀察判斷僕人是兇手呢？

Part 80 新婚詐騙

　　傑克和漢娜在海港旁的教會舉行了結婚儀式，然後順路去碼頭，準備起程歡度蜜月。

　　對於兩個月前才墜入愛河的兩位新人來說，這真是閃電般的結婚，所以儀式上只有神父一個人在場，連旅行護照也是漢娜的舊姓。

　　碼頭上停泊著一艘國際觀光客輪，馬上就要起航了。兩人一上舷梯，兩名身穿制服的二等水手正等在那裡，微笑著接待了漢娜。

　　丈夫傑克似乎乘過幾次這艘觀光船，對船內的情況相當熟悉。他領著新婚妻子來到一間寫著「Ｂ１３號」的客艙，兩人終於安頓下來。

　　「親愛的，要是帶有什麼貴重物品，還是寄存在事務長那兒比較安全。」

　　「帶著２萬美元，這是我的全部財產。」漢娜把這筆巨款交給丈夫，請他送到事務長那裡保存。

可是，左等右等也不見丈夫回來。

汽笛響了，船已駛出碼頭。漢娜到甲板上尋找丈夫，可怎麼也找不到。

她想也許是走岔了，就又返了回來，卻在船內迷了路，怎麼也找不到Ｂ１３號客艙。她不知所措，只好向路過的侍者打聽。

「Ｂ１３號？沒有那種不吉利號碼的客艙呀。」侍者臉上顯出詫異的神色答道。

「可是我丈夫的確是以傑克的名字預定的Ｂ１３號客艙啊。我們剛剛把行李放在了那間客艙。」漢娜解釋說。

她請侍者幫她查一下乘客登記簿，但房間預約手續是用漢娜的舊姓辦的，客艙是「Ｂ１６號」，而且，不知什麼時候，她一個人的行李已被搬到了那間客艙。

登記簿上並沒有傑克的名字，事務長也說不記得有人寄存過２萬美元。

「我的丈夫到底跑到哪兒去了？」漢娜簡直莫名

其妙。她找到了上船時在舷梯上笑臉迎接過她的二等水手，心想大概他們會記得自己丈夫的事，就向他們詢問。但二等水手的回答使安娜更絕望。

「您是快開船時最後上船的乘客，所以我們印象很深。當時沒別的乘客，我發誓只有您一個乘客。」二等水手回答說，看上去不像是在說謊。

漢娜一直等到晚上，也沒見丈夫的蹤影。他竟然神不知鬼不覺地消失了。

一夜沒合眼的她，第二天早晨被一個蒙面人用電話叫到甲板上，差一點兒被推到海裡去，幸好有一位名偵探正在這艘船上度假，及時解救了她，而且這位偵探很快查清了此事的來龍去脈。奇妙的是，二等水手並沒有說假話，你知道是怎麼回事嗎？

Part 81 　離奇的死亡

偵探格林躺在夏威夷的沙灘上，在離他五公尺遠的地方，有一把紅色的海灘傘，傘下有一對男女在嬉鬧。

隔著傘看不到他們的人，只聽得到聲音。不一會兒，一切都平靜了下來。忽然又傳來一陣吵雜的搖滾樂，是從錄音機中傳出來的，過一陣就停了。一個青年男子從海灘傘下出來，走進海裡游泳。

沙灘的左邊有個海岬。不久後，海灘傘下有女人在呼叫，男子於是朝岸邊揮了揮手，然後游走了。不知過了多久，睡著的格林被一陣叫聲驚醒，之後看到一個男子從海灘傘下跑出來。

那個男子戴著一頂遮陽帽，穿著麻料的衣服，打著蝴蝶領結，戴著一副很大的太陽眼鏡，鼻子下蓄著鬍子。這人走後不久，游泳的男子回來了。

他身上滴著水走向海灘傘，然後就聽到他大叫：

「殺人了！」

　　那女子已被人勒死。經過調查，格林看到的蓄鬍子男人是那女人的情夫，他自然成了殺人嫌疑犯。但他又有不在現場的證明，那麼究竟誰是兇手？

Part
82

致命毒液

金融界鉅子哈姆先生年屆六十，在聖誕節那天，他邀請各界名流在家中舉辦燭光晚會，晚會由他的養子羅賓主持。

羅賓穿一身黑色的禮服，上衣口袋裡插著一支派克金筆，風度翩翩，十分瀟灑。晚會很成功，大家玩得都很開心。

突然間，不知從哪裡吹來一陣風，將所有的蠟燭吹滅了，大廳裡出現了一陣小小的騷動。

哈姆忙命人重新點上蠟燭，並舉杯向來賓致歉。他剛喝下杯中的酒，就痛苦地大叫一聲，倒在地上死了。

恰巧，墨瑞探長也參加了晚會，他檢查了哈姆的屍體，發現他是中毒而死，於是斷定剛才有人趁蠟燭熄滅之際在哈姆的酒裡下了毒。

他立即清點了人數，發現並沒有人離開，說明兇

手還留在大廳之中。望著大廳裡的人們，墨瑞探長思考著誰會是兇手。

　　他看到羅賓在若無其事地和客人交談，心想：羅賓會不會為了早日得到財產而謀殺養父呢？疑雲在墨瑞探長的腦海中閃過。

　　當他看到來賓的上衣口袋裡都插著鮮花時，突然眼睛一亮。

　　墨瑞一把抓住羅賓，大聲說：「羅賓，是你殺死了哈姆！」在事實面前，羅賓只得認罪。

　　墨瑞探長的依據是什麼？

　　毒藥又藏在何處？

Part

83

惡毒的報復

　　貝蒂與現任男友因感情不和分手了，男友很痛苦，於是一個報復計劃在他的腦海中產生了。

　　他知道貝蒂有一個習慣，起床後要用鮮牛奶洗臉。每天早晨都有一名送奶工給她送來一瓶新鮮的牛奶，放在她家門口的一個小箱子裡。

　　於是在一天早上，貝蒂的前男友在貝蒂家旁邊窺探，看到送奶工把牛奶放進那個小箱子後，他就躡手躡腳地來到門前，打開奶瓶的蓋子，將準備好的濃硫酸溶液倒了進去，他想要毀掉貝蒂的面容！他回到了自己的家，心想貝蒂一定會哭著去醫院。第二天，他卻發現貝蒂安然無恙。為什麼貝蒂沒被毀容呢？

Part 84 真兇

　　一場混亂的槍戰之後，萊爾醫生的診所裡衝進一個陌生人。他對醫生說：「我穿過大街時，突然聽到槍聲，見到一個人在前面跑，兩個警察在後邊追，我也加入了追捕，就在你的診所後面的這條死巷裡，遭到那個傢伙的伏擊，兩名警察被打死，我也受了傷。」醫生從他的背部取出一粒彈頭，把自己的一件乾淨襯衫借給他換上，然後又把他的右臂用繃帶吊在胸前。這時，警長和一名路人跑了進來，路人喊：「就是他！」警長拔槍對準了陌生人，陌生人忙說：「我是幫你們追捕逃犯受的傷。」殯儀員說：「你背部中彈，說明你是在跑！」在一旁目睹這一切的刑事專家霍金斯對警長說：「這個病患不是真兇！」那麼，誰是真兇呢？為什麼？

Part 85

自投羅網

　　動物園還沒有開門，售票處前就排起了長長的隊伍。動物園這麼熱鬧，是因為園裡最近來了兩個大明星，它們都來自非洲，一個是非洲大象，還有一個是長頸鹿。

　　晚上，動物園即將關門，遊客們也陸續離開。這時候，有個中年人找到保全人員，急匆匆地說：「我看見有個人倒在草地上！」保全連忙跑過去，發現躺在草地上的是飼養員，他已經死了。

　　保全問中年人：「你看見兇手了嗎？」那人說：「沒有，我剛才正往門口走，路過這裡的時候，忽然聽到長頸鹿叫了一聲，我預感到可能出了事，就趕快跑過去，果然發現……」

　　保全一把抓住中年人說：「你殺人後還想逃避法律？」

　　保全憑什麼判斷中年人就是兇手呢？

Part 86 凶器是什麼

一天，「翠竹」公寓的管理員正在打掃院子，突然從二樓的 3 號房間傳來女人歇斯底里地喊叫聲。

「你到底想怎麼樣？」

管理員抬頭望了望二樓 3 號房間的窗戶，苦笑了一下。因為窗戶關著，吵架的聲音聽不大清楚，但無非就是夫婦間司空見慣的吵架。

3 號房間裡住著一對年輕夫婦，他們三天兩頭地吵架。吵架的原因一定是為打麻將的事。男的幾乎每天晚上不回家，都在外打牌。今天早上，管理員親眼看到男的打了一通宵的麻將後才悄悄地回來。

「清官難斷家務事」，所以管理員聽了也不在意。可是，爭吵聲越來越厲害。

女的突然像發瘋似的尖叫起來：「畜生！我殺了你。殺了你我也跟你一道去死。」

管理員隔著窗戶玻璃看到，她揮起一根像是棍棒

的東西朝男的打去。

「哎喲……」

管理員聽到男的痛苦的呻吟聲。

他感到事態嚴重，不由地登上台階，趕到３號房間門前。

然而，此時屋裡鴉雀無聲，剛才激烈的爭吵好像是沒有發生過一樣。

他更覺得這次吵架非同尋常。

管理員敲著門問道：「沒出事吧？需要幫忙嗎？」

「不關你的事！」

女的說著，從裡面鏘的一聲將門鎖上。管理員覺得事關重大，他決定趕快報警。沒有多久，巡邏車趕來了，警官敲開了３號房間的門。

進屋一看，在１０坪左右大小的屋子當中，年輕的男主人穿著睡衣俯臥著，已經死了。

看來好像是被什麼棍棒類的鈍器有力地擊中了頭

部。死因是腦內出血。

然而，在死者身旁卻未發現凶器。

「究竟是用什麼打的？」

刑警向呆立在一旁的女主人詢問道。然而她只是閉著眼睛哭，不停的擺著頭。

雖然對屋子裡面進行了全面搜查，但別說凶器，就連一個能代替凶器的瓶子也沒發現。

他們只看見，在狹窄的房間裡的廚房裡放著一條３０公分左右長的大青花魚，烤得濕漉漉的，大概是準備做午飯的菜餚吧。

電冰箱中也幾乎是空的。

不可思議的是，據管理員和住二樓的其他人的證詞，女的一步也沒離開過自己的房間，而且，也沒有開窗將凶器扔到外面的跡象。

但是，警官終於找到凶器了。

到底她是用的什麼東西將丈夫殺死的？凶器現在藏到什麼地方去了呢？

浴室謀殺案

馬凱是一名黑社會分子，他現在正計劃一條毒計，想要謀殺合夥人喬尼。首先，他引誘喬尼到郊外一間豪華的別墅中，事先在他的啤酒中放了少量的安眠藥。

飯後，喬尼走入浴室洗澡，由於剛才服用了一些安眠藥，所以他在浴缸中睡著了。馬凱走入浴室，把喬尼的頭按入浴缸中，喬尼有一些警覺，企圖反抗，但是，馬凱用力把他按住，最終溺死了他。

馬凱把他的身體用水沖乾淨，然後替他穿上泳褲，再把他的屍體搬到泳池，丟入泳池之中，他又把浴室內所有的指紋抹掉，然後安然入睡。翌日，他若無其事地報警稱喬尼在游泳時溺水身亡。可是，馬凱的毒計並未得逞，警方根據法醫官的驗屍報告，立即指出馬凱作假證，把他拘捕。

警方怎麼知道喬尼不是游泳溺死的呢？

Part 88　同謀

　　上午１０點左右，公寓二樓突然傳來兩聲槍響，緊跟著一個戴黑眼鏡拿著手槍的傢伙順著樓梯跑了下來，他跑出公寓後，鑽進停在路旁的汽車裡逃跑了。驚恐的管理員打電話報了警，然後爬上了二樓。

　　因為是商務公寓，所有住戶都上班了，按理每個房間都不該有人，可是從９號房間的門下卻流出了鮮血，門上還留有兩個彈孔。

　　「湯米！沒事吧，湯米！」管理員敲門喊著，但無人回答。房門從裡面反鎖著。正在這時，刑警們驅車趕到，撞開門衝進房間，發現一個男子躺在門邊已經死了。此人足有１．８公尺的身高，面部中了兩彈。

　　大概是被害人在罪犯叫門正要開門問是誰的時候，隔著房門被打死在房間裡的。

　　管理員說：「死者並不是湯米，湯米是個小個子拳擊手，個子比死者要矮得多。」

　　因被害人面部中彈無法辨認，警察只好取了指紋送回總部檢驗。

　　令人吃驚的是，死者是侵吞了銀行５００萬美金正在被通緝的罪犯華特。

　　根據管理員的線索，湯米很可能在訓練，刑警們馬上奔赴拳擊訓練場，湯米正在訓練場上練拳擊。

　　他個子矮矮的，身高只有１.５公尺。聽刑警講了案情後，他臉色馬上變得鐵青。

　　「華特是你的朋友嗎？」刑警問。

　　「是中學時代的同學，已經多年不見了。昨天夜裡已經很晚了，他突然來到我的公寓，要求住一個晚上，我就讓他住下了。警官，他真的被錯殺了嗎？」

　　「什麼？錯殺？什麼意思？」

　　「事情是這樣的。上周比賽時，我曾受到一個暴力集團的威脅，命令我敗給對方。如果我故意輸掉，可以得到５００萬美元，可是我不同意，我贏了那場比賽，於是他們惱羞成怒，威脅說要幹掉我。」

　　「這麼説是暴力集團的殺手錯把華特誤認為是你而殺了他嗎？」刑警問。

　　「是的，他實在太可憐了。」湯米悲傷地説。

　　刑警突然厲聲喝道：「你撒謊！罪犯一開始就知道是華特才殺害了他。罪犯之所以知道華特在你的房間裡，就是你告訴他的。你是罪犯的同謀，你們企圖把華特從銀行侵吞的５００萬元弄到手所以才幹掉他的吧！」

　　那麼，刑警是如何識破湯米的謊言的？

理事之死

死者華里先生，是A公司董事兼B慈善基金會理事，60歲，已婚喪偶，信仰天主教，死於家中。死者面色紅潤、表情痛苦，斜躺在沙發上，窗戶緊閉，窗簾也拉著，房屋裡無凌亂跡象，房門有被撞開的痕跡。

女傭述說：「我叫華里先生吃午餐時，他沒有反應。隨即叫警衛進來把門撞開，發現華里先生躺倒在沙發上，我就叫了救護車，醫生來後，無法救治。之後就報了警。」

警方又訊問，說：「最近華里先生有什麼反常沒有，與什麼人接觸過？」

女傭說：「這段時間生意不景氣，華里先生較為反常，經常早出晚歸，公司的事也交給助手打理。不過，今天華里先生在家中約見了客人。」

經調查，華里先生的客人是他所資助的B慈善基金會的理事長。會面時女傭把門關上，他們大約談話20分

鐘，華里和客人同時走出，之後將客人送至門口。接著他叫女傭泡了一杯咖啡，過了不久，華里的兒子來了，一進門就向父親要錢，華里先生的兒子小時候被寵壞了，平時游手好閒，沒錢時就找父親要。

在大吵一架之後，華里先生開了一張支票，他兒子就揚長而去。華里先生對女傭說想靜一靜，午餐時再叫他，但誰也想不到會發生這一件事。

與警察一同趕來的托比探長還發現在華里先生的電腦裡有神祕人士發來的郵件，內容是：「華里先生，上帝創造世界用了七天，我現在把你的死期告訴你，現在距離你死亡時間還有X天。署名：魔鬼。」一連發了七封信。

托比探長在一份當地報紙中瞭解到，華里先生將自己的全部資產除房子留給兒子外，其餘都捐給了基金會。此遺囑在其死後自動生效。

他的兒子隨即也發表了聲明，說父親在世時曾將其一半資產留給自己，不可能捐贈給基金會，因為自己

也留有一份遺囑。他還懷疑父親的死與基金會有關。托
比探長一時想不明白到底誰是兇手了。

　　法醫打來電話説，檢驗的結果是氰化物中毒，並
在華里的書房內發現了氰化物殘留，托比由此知道了事
情的真相。

　　華里先生死亡之真相是什麼？

天降神兵

萊恩在賭場上很不走運,越賭越輸,最後欠了很大一筆錢。因此他必須馬上弄到錢,於是萊恩一直在尋找各種發財的機會。

這天晚上,他看到一幢大廈的八樓還亮著燈,就拿著一把手槍上去了。

當他來到那家的門口時,聽到裡面有個女人在說話:「這事不著急,我們明天還可以辦的……」

聽到對話,萊恩想到:「裡面有兩個人,怎麼辦?」但他自恃手中有槍,並不害怕。

他敲了敲門,只聽裡面的女人說:「請稍等一下。」

一會兒,門就開了,裡面只有一個女人。

那女人看見陌生人進來,就問:「請問你找誰?」

萊恩一言不發,進門後馬上關上了房門,並拔出

了手槍。女人嚇得驚呼「救命」，可是沒等她叫完，萊恩便扣動了扳機。從消音手槍中飛出的子彈擊中了女人的前胸，她慢慢地倒了下去。

　　萊恩立刻翻箱倒櫃，拿走了所有的現金和首飾。

　　當他關上門打算離開時，發現四周靜悄悄的，可見剛才那女人的驚叫聲並未傳到室外。

　　萊恩鎮定地向樓梯口走去。可是就在此時，幾名警察跑了上來：「不許動，舉起手來！」

　　萊恩心想，我真是太倒霉了，他們怎麼知道這裡面有劫案發生呢？

　　那麼，你知道這是怎麼回事嗎？

Part 91

陽光中的彩虹

　　雨後，天空出現彩虹，人們紛紛走出家門，呼吸著新鮮的空氣，大街上逐漸熱鬧起來。忽然，尖銳的警報器聲音在街上響了起來，循聲望去，原來聲音來自一家銀行。只見一個蒙面人從銀行裡面衝了出來，混進大街的人群裡。

　　警察火速封鎖了現場，並且根據銀行職員的描述，抓住了三個嫌疑犯，他們都為自己作了辯解。

　　嫌疑犯甲說：「我當時在銀行對面，聽到警報聲，就過來看熱鬧。」

　　嫌疑犯乙說：「雨停了以後，我在馬路邊欣賞彩虹，可是陽光太刺眼了，我看到銀行旁邊有一家眼鏡店，就進去買了一副墨鏡。」

　　嫌疑犯丙說：「我路過銀行的時候，外面下起了雷陣雨，只好在裡面躲雨，沒想到遇見搶劫。」

　　警長做完了筆錄並讓他們簽名後，對身邊的警員

説：「我已經知道誰是罪犯了，因為剛才有人在撒謊，把自己的罪犯身份暴露了。」

是誰説了謊暴露出自己的罪犯身份呢？

Part 92 法官之死

　　托比警長站在法官斯內德家的大門外按門鈴，來開門的是一位面色慘白的陌生人。

　　「我叫麥奇，是斯內德法官新任命的書記員。法官剛才自殺了！」

　　托比警長聽後大驚失色，隨即跟著他走進書房，見斯內德伏在寫字檯上，左手握著一把左輪手槍，右手擱在桌上一張字條旁。

　　字條上寫著：「我因判決一名罪有應得的罪犯緩刑而成為眾矢之的，他們指責我收受賄賂。如果我還年輕，我將控告他們誹謗，但我已進入老年，時日無多，無法證明自己的清白了。」

　　麥奇在一旁解釋道：「法官一直因他對該罪犯的寬大處理而遭受攻擊，這事本來早已過去，不值得一提。但是卻有人據此造謠，說他受人賄賂，這些謠言無疑是誹謗。我一再勸他提出控告，可是他卻說自己太老

了，不想耗費精力打官司了。」

托比看過彈傷之後，説：「他只不過死於幾分鐘之前，你聽到槍聲了嗎？」

「是的，我聽到槍聲就衝了進來，但他已經死了。」

「你是從隔壁跑進來的嗎？」

「不，我跟您一樣是從外面進來的。法官昨天約我來抄寫一份材料，給了我一把鑰匙。」

「你做他的書記員有多久了？」

「剛剛一個星期。」

「作為涉嫌者，請你跟我去一趟警察局吧。」托比警長説。

請問，托比警長為什麼懷疑麥奇？

Part 93

商業間諜之死

商業間諜馬修已經被人識破身份，被馬修盜去重要機密的電影公司損失慘重，董事們正虎視眈眈地盯著馬修。

「不要把他交給警方，當場把他幹掉吧。」

「把他碎屍萬段吧！」

「不，有更好的辦法，把這傢伙捆起來放到鐵軌上去，這樣一來就不會留下證據。今天夜裡就動手，這段時間先讓這傢伙睡著。」

生性貪生怕死且心臟不好的馬修聽到了這一切，驚恐萬分，拚命掙扎著想要逃脫，無奈被注射了鎮靜劑昏睡過去。醒來時，他發覺自己被結結實實地綁在鐵軌上。而且，不知為什麼還被戴上了眼鏡。過了一會兒，前方傳來了轟鳴聲，是列車來了。如果這樣躺著不動會被壓死的，可是身子不聽使喚，馬修掙扎著，但自己絲毫未動。隨著一聲絕望的慘叫，馬修的生命結束了。

　　兩小時後，馬修的屍體被發現。可是不知為什麼，發現屍體的地方竟是某商店的停車場，而且馬修的死因是心臟麻痺。這究竟是怎麼回事呢？

三個教練

星期天下午，Ｐ先生被人殺了。警長來到Ｐ先生的鄰居Ｍ先生家裡調查。

Ｍ先生告訴警長發生兇殺的時間時說：「我和我的女兒很清楚，我們聽到三聲槍響的時間正好是１７點０６分。我們立刻向窗外看去，看到一個男人溜掉了，他只是一個人。」

警長檢查了現場，他發現了一封由Ｐ先生親手簽名的信，上面提到，有三個男人曾想謀害他。

這三名嫌疑者是：Ａ先生和Ｃ先生是足球教練，而Ｂ先生是橄欖球教練。

這三個教練的球隊，星期天下午都參加了１５點整開始的球賽。

Ａ教練的球隊是在離死者住所１０分鐘路程的體育場上爭奪「法蘭西杯」；Ｂ教練的球隊是在離Ｐ先生家６０分鐘路程的球場上進行友誼；而Ｃ教練的球隊

是在離兇殺地點２０分鐘路程的體育場上參加冠軍爭奪賽。據瞭解，這三位教練在裁判號吹響結束比賽的笛聲之前，都在賽場上指揮球隊，而且當天天氣很好，比賽皆未中斷過。

警長踱著方步，突然返轉身對助手說：「給我把三位教練都請來。」

「諸位教頭，貴隊戰果如何？」

Ａ教練答：「我的球隊與綠隊踢成了平局。３比３。」

Ｂ教練接道：「唉，打輸了，９比１５輸給黑隊。」

Ｃ教練滿面喜色，激動地說：「我的隊員以７比２的輝煌戰績打敗了強手藍隊，奪得了冠軍！」

警長聽後，朝其中的一位教練冷冷一笑：「請留下來，我們再聊聊好嗎？」

這被扣留在警署的教練，正是槍殺Ｐ先生的罪犯。你知道他是誰嗎？為什麼？

Part 95

總裁之死

一間國際貿易公司的總裁被人槍殺在其下榻的酒店，他的私人偵探洛文聞訊趕來，看到客房佈置得極其豪華，地上鋪著厚厚的土耳其駝毛地毯，四周的牆上掛著名家經典畫作。總裁是在接電話時被人從背後開槍打死的，聽筒垂在他的身邊。

美貌的女祕書吉爾顯得手足無措，她説：「當時是我在外面的公用電話亭與總裁通電話，話筒裡傳來槍聲，我連忙問出了什麼事，但只聽到總裁垂死的聲音和兇手逃走時慌亂的腳步聲。我意識到事情不妙，便趕快打電話給警方，請求緊急救援。」

「可愛的小姐，你這番話可是破綻百出啊！」洛文冷笑著説，「還是老實交代你是怎麼殺死總裁的吧。」

洛文是從哪裡看出祕書在説謊呢？

Part 96

池塘裡的倒影

公園裡有一個大池塘，裡面養了很多魚。

因為公園的生意不景氣，公園的經理便把池塘開放，允許遊人來這裡釣魚。

這個方案實施後，很多人來到這裡，公園的收入大大增加。

可是好景不長，星期天一大早，公園的經理就看見值班員跑過來，上氣不接下氣地說：「不好了，池塘邊有人被打死了！」

池塘邊躺著一個老人，頭被砸破了，已經斷了氣。

屍體的旁邊，蹲著一個年輕人，哭哭啼啼地說：「我和老人是鄰居，經常一起來釣魚。最近他丟了一大筆錢，聽人說他一直懷疑是我偷的，果然，最近他都沒有約我一起釣魚。可是今天早晨他卻約了我一起來釣魚，我還以為他發現冤枉了我，要與我和好。剛才我盯

著水面的魚漂，忽然看到水面有他的倒影，他正舉起一塊磚頭向我的頭砸來，我嚇得趕緊躲開，搶過磚頭向他砸過去，竟然把他砸死了。我這麼做，也算正當防衛呀。」

經理聽罷，對年輕人說：「別自作聰明了，你是故意殺他的。」

年輕人的話裡有什麼漏洞呢？

舞蹈演員的本事

星期日的早晨，在銀行家卡馬喬的私人網球場上，發現了卡馬喬本人的屍體。兇手是在離死者約1公尺之外處將他槍殺的，死亡時間是星期六下午4點左右。

因星期六早晨下了雨，地面又濕又滑，所以被害人的腳印清晰可見。但奇怪的是，網球場上只有被害人的鞋印，不知殺人犯是如何來去的。

警方拘留了一名重大嫌疑犯—芭蕾舞演員安娜，她是卡馬喬的情婦。證據是被害人卡馬喬在臥室的電話機旁留的一張字條，上面寫著：下午4點，和安娜在網球場見。

安娜對警方的調查不以為然—即使她是真正的兇手，這案件還有一個疑點，就是網球場上怎麼會只有卡馬喬的腳印呢？

警方的調查陷入僵局。芭蕾舞演員魯賓看過晚報

上有關卡馬喬之死的新聞後，邊思索邊練習舞步。忽然，他大聲笑了起來：「哈哈哈，原來是這樣。兇手就是安娜，她竟然使出了這個高招。」

安娜使的是什麼高招呢？

孩子的氣球

湯米是一個喜歡畫畫的15歲學生，一天，他獨自一人來到郊外的山上寫生。他畫了一幅又一幅後，畫夾子裡已經有了厚厚的作品。

就在這時，一個黑臉大漢從後面把他按住，然後命令湯米給家裡打電話，要家裡拿出10萬元現金來贖人，否則就撕票。

湯米按照綁匪的意思給家裡打了電話。

「小子，你還算識時務。那就讓你先在這裡住一段時間，我出去辦點事。」綁匪說完，就鎖上門走了。

湯米一個人坐在黑暗的房子裡，思量著要怎麼逃走。

湯米觀察了半天後，發現房子很嚴密，除了一個很小的窗子外再也沒有其它透風的地方。想要從這裡逃出去幾乎不可能，怪不得那綁匪這麼放心，甚至連自己的手腳都沒有捆住。

　　湯米翻了翻自己的口袋，只找到了三個氣球。

　　忽然，湯米想起曾經上過關於緊急求救的課程，其中一項就是用氣球來求救的。

　　湯米很快就把氣球吹好，然後扯了幾根衣服上的線，把氣球從窗子丟了出去。期待有人可以看到，通知警察來營救自己。

　　不久，一個林務局人員巡山時，發現了氣球。

　　他取下氣球，還想著是誰這麼調皮把氣球放在房子旁邊，不料仔細一看上面居然有求救的信號，於是他馬上通知了山下的警察，警察立即將湯米救了出來。

　　湯米是如何發求救信號的呢？

登山家之死

　　登山家沙爾特的屍體於2月23日下午5點30分在雪山上的一間小木屋裡被人發現。趕到小木屋的警察，一邊勘驗屍體，一邊搜查兇手的行蹤。

　　根據檢驗結果，其死亡時間在當日1點30分至2點30分。山莊的老闆還表示2點整曾和沙爾特通過電話，這樣一來，其死亡時間範圍進一步縮小了！

　　經過調查，嫌疑犯有三名。他們都是登山愛好者，和沙爾特同在一家登山協會，聽說最近為了遠征喜馬拉雅山的人選及女人、借款等原因，他們分別和沙爾特發生過激烈的衝突。為了避免尷尬場面，三人都在2月23日離開木屋到山莊去住，只留沙爾特一人在木屋裡。

　　其中，第一位嫌疑人是特雷，他就職於證券公司，正午時離開小屋下山，5點多到達山莊。走這段路只花了5小時20分，速度是相當快的，不過特雷最快的

紀錄是4小時40分。第二位嫌疑人是就職於雜誌社的澤比，他和貿易公司的羅賓於1點30分一同離開小木屋。到一條分岔路時，澤比就用自動滑翔傘下滑，4點整到達山莊。

第三位嫌疑人是羅賓，他利用自動滑翔傘下降一段距離後，本打算改由滑雪下山，卻發現滑雪工具部分遺失，只好走下山，到達山莊已經8點多了。由於他在上一次登山中弄傷了腿，所以從滑翔傘降落處走到山莊，全程計算起來至少要花6小時！

至於遺失的滑雪工具，後來在山莊附近的樹林中找到了。

這三個人到底誰是兇手呢？

Part
100

手機數字

某天，警察局接到報警，本市著名收藏家周濤在家中被人殺死。在本市，周濤是小有名氣的文物鑑賞與收藏家，他早年喪妻，一直沒有續絃，兒子在外國唸書，家中只有他一人，只不過每天早晨有鄉下的親戚來替他打掃房間和做飯。

警察迅速趕到現場，據第一個發現周濤遇害的鄉下親戚說，他一大早像往常一樣到周濤家，開門後驚訝地發現收藏室的門沒有關，這是很不正常的，因為周濤每天睡覺前總是把收藏室的防盜門小心地關好才去臥房，而今天，門卻是敞開的，於是他就走進去仔細一看，嚇得魂飛魄散，原來周濤一動不動地躺在地上，地上是大片的已經乾涸的血跡，於是他急忙報警。周濤的收藏室是一個有兩道防盜門面積為５０平方公尺的平房，房間的窗子都用鐵柵欄釘死了，房內的四周立著幾個大玻璃櫃，裡面放著許多古董，房間的中央有一個直

徑幾公尺長的圓桌。地上有大片已乾涸的血跡及摔碎的茶杯碎片，周濤背朝下倒在地上，地上還有一部老式手機，據瞭解是周濤的手機，可能是在碰撞中被摔在地上的。初步推測周濤是被人在近距離用重物擊中後腦，同時後背被戳了一刀而死。並且在地上發現一串血寫的數字——７４８１３２８３３２６２，可能是周濤在臨死前留下的破案線索！警察根據收藏室中的茶杯、門鎖沒有被撬的痕跡、家中沒有失竊等情況判斷：兇手當晚是以客人的身份來周濤家的，兇手是周濤熟識的人，兇手的目的不是金錢。據瞭解，那天晚上來訪的有兩位，一位是怡和園古董店老闆陳晨，另一位是本市小有名氣的書畫家楊志穎。二者必有其一是殺人兇手。

那串數字是破案關鍵，那麼要如何利用這串數字？

科學家的情殺

一天晚上,化學家諾亞在研究所的助理員休伊特,在值班室突然被炸死了。

諾亞趕到現場,見休伊特躺在床上,臉部和胸部都扎進了不少玻璃片,滿床是血,顯然是在睡夢中被炸死的。地板上滿是碎玻璃,還有一個直徑很大被震碎的玻璃瓶瓶底。看樣子,這爆炸好像是由玻璃瓶內的什麼東西引起的。諾亞撿起一塊碎片聞了聞,有一股酒精的味道。這就怪了,現場並沒有火藥味和燃燒過的痕跡,這是怎麼爆炸的呢?

諾亞又發現,床上濕漉漉的,水不斷地滴下來,地板也濕了。他想,這爆炸的玻璃瓶中一定裝滿了水。然而,水也不會爆炸呀!

諾亞把與休伊特同時值夜班的一個警衛叫來詢問。警衛說在9點鐘左右,下班的艾肯請他出去吃宵夜了,不過中間艾肯出去過一次。

艾肯是研究所裡研究液態硝化甘油冷凍技術的研究員，諾亞得知是他把警衛叫出去的，立即覺得這爆炸與艾肯有關，因為艾肯與休伊特是情敵。這起爆炸也只有艾肯有這樣技術背景的人才能做出來。

那麼，艾肯是怎樣製造爆炸的呢？

橋牌桌上的謀殺

又到了週末，著名的化學家卡伊教授邀請了三個老朋友到他家打橋牌，一位是他的助手—副教授維羅尼卡，還有醫生帕克和物理學家亨利。

他們邊玩橋牌，邊品嚐女主人做的點心。

副教授維羅尼卡離開座位，到客廳給每人倒了一杯白蘭地。

「維羅尼卡，快點兒！牌發好了，酒讓我的太太去弄。」卡伊教授等不及了。

女主人怕大家玩牌時弄錯酒杯，於是她在每個人的酒杯底下放了一塊彩色的餐巾紙。大家根據自己喜歡的顏色，來拿自己的酒杯。

女主人問副教授他要哪一個杯子，副教授說要天藍色餐巾紙上的那個。

副教授接過酒杯，一飲而盡。突然他半張著嘴巴，眼睛瞪得特別大，突然倒在地上死了。

法醫在副教授屍體的胃中發現了氰化鉀，毒藥是放在白蘭地裡面的。

第二天，那些在教授家打橋牌的人都被傳喚到警察局。警長將副教授的死亡判定告訴了大家，一旁的警員仔細觀察，試圖發現反應異常的人，然而這些人都沒有一絲不安的神情。

警長看不出可疑的事情，只好讓他們回去了。

等人走了，警長問警員發現什麼異樣情況沒有，警員搖搖頭，警長說：「我們還是單獨探訪吧。」

果然，從物理學家亨利那裡知道，卡伊教授和維羅尼卡副教授在研製一種新型的物質，這種物質比任何合金鋼的強度還大，而且便於塑形，耐熱度極高，是理想的航空製造的材料。

這個研究引起了國外許多大公司的注意，副教授這次突然被謀害，極有可能和研究成果有關。

接下來的幾天，又有幾位證人來找警長，從這些人所談的情況分析，似乎每一個人都有可能是兇手，因

為他們對死者都有過怨恨。

　　警長還得知副教授和教授的關係並不好，因為副教授想一人獨享研究成果。

　　警長又得知，那天，副教授告訴女主人他的酒杯是在天藍色的紙上的，女主人從桌子上拿了兩杯，一杯給了教授卡伊，另一杯給了副教授。

　　而法醫看見天藍色的酒杯根本就沒動，這麼說女主人也有嫌疑？

　　第二天，警長把女主人叫來，警長拿來一張天藍色的紙和一張粉紅色的紙。他叫女主人在天藍色的紙上簽名，以做口供材料的存檔。

　　女主人走後，警員發現她把名簽在粉紅色的紙上了。

　　「這是怎麼回事？」他問道。

　　「明天你就知道了。」警長神祕地說。

　　第二天，與此案有關的人都被警長請到了教授卡伊的家中，他要做一個與此案有關的模擬實驗。大家就

按那天打牌的位置就座，死去的副教授由警員代替。

　　女主人問扮演副教授的助手放在酒杯下的餐巾紙的顏色，助手説是天藍色。當女主人把酒杯遞過去的時候，警長高聲喊停。

　　這時，大家發現遞給助手的酒杯下的餐巾紙是粉紅色的，而粉紅色餐巾紙上的酒杯應該是教授卡伊的，天藍色餐巾紙上的那杯還在桌子上。

　　警長慢慢地説：「這下明白了吧，兇手就是副教授本人！」這是怎麼回事？

破案篇

犯人就是你！

01. 麻醉搶劫案

由於酒窖四周無窗，若祕書所説屬實，他醒來後就無法知道外面是白天還是黑夜，就算是有支老式手錶，他也無法知道到底當時是接近中午12點還是夜裡12點。而按照克勞諾平時的習慣，總是在中午12點左右到家的，一直被關在地窖裡的祕書聽到克勞諾回來時就會以為是中午，而不會立即催他到車站去追趕搭乘午夜列車逃離的強盜了。因此，祕書是在説謊。

02. 女演員之死

別墅主人被叫到案發現場後，警方在談話中及談話後都未安排他見死者，也未告訴他謝爾娜是被敲擊致死。

可是他卻提出一定要找到敲死謝娜爾的兇手，這就是破綻。

03. 夾在書裡的遺囑

因為《聖經》的157頁和158頁是一張紙的正反兩面，考文根本不可能在裡面找到夾著的遺囑，也就無法將遺囑放回原處。

04. 絕筆認凶

被害者是頸骨折斷後當場死亡的，他根本不可能受傷後在地上留下字跡。

所以，「Ｃ」是兇手寫的。

可以肯定兇手不是墨菲，因為墨菲根本不認識這三位考古者，當然不可能知道「Ｃ」這個字母。

克拉克也不是兇手，如果是他，就不會留下自己名字的開頭字母。由此可見，兇手是麥瑞，他將三人中的一個殺害，嫁禍於另一個人，目的是將三個人的研究成果據為己有。

05. 生物學家

貓頭鷹有個習性，它抓住老鼠和小鳥後會囫圇吞下食物，沒有消化的骨頭會隨著糞便排出。作為生物學家，法布爾推理出罪犯加爾托正是利用了貓頭鷹的這個習性，把三枚錢幣裹在肉中讓貓頭鷹吞下。第二天，加爾托便迫不及待地殺死貓頭鷹取出錢幣。

06. 戴墨鏡的殺手

如果有人戴著墨鏡從寒冷的室外進入熱氣騰騰的室內，鏡片上會蒙上一層霧氣，根本無法看清屋裡的人。

07. 死亡時間

確定時間跟潮汐的漲退有關，海水的漲潮及退潮

之間一般隔6個小時，那麼上次退潮是12小時前。因為
「蠟燭的上端呈水平狀態」，證明它在燃燒的時候船也
是平衡的。由此可推理出航海家被害的時間。

08.　被冤枉的年輕人

　　天晴的時候，陽光直接照射到土壤，在讓泥土變
乾的同時，也會讓留在泥土上的鞋印收縮，一雙１０號
的鞋印，大約會收縮半碼。

　　因此，如果鞋印模型和卡恩的鞋子完全吻合的
話，只能說明卡恩是清白的，兇手應該穿比卡恩大半號
的鞋子。

09.　消失的子彈

　　兇手用與死者同血型的血液，經過冷凍，做成彈
頭。這種彈頭射入人體後，會融化成血液，所以彈頭就

會自動消失。

10. 三個罪犯

這個案件可以從分析Ａ、Ｂ、Ｃ三者的口供入手。而從Ａ的口供入手更好一些。

Ａ説：「我既然被捕了，當然要編造口供，所以我並不是一個十分老實的人。」

分析這句話，就可以推定Ａ的口供有真有假。因為，如果Ａ的口供全是真的，那麼他就不會説自己編造口供；如果Ａ的口供全是假的，那麼他就不會説自己不十分老實。

既然Ａ的口供有真有假，那麼Ｂ的口供或者是全真的，或者是全假的。

而Ｂ説：「Ａ從來不説真話。」

由此可見，Ｂ的這句話是假的，這就可判定Ｂ的話不可能是全真的，而是全假的。既然Ｂ的話全假，那

麼C的話是全真的。

而C說B是殺掉下院議員的罪犯，B不是盜竊作案者，所以B是強姦犯，而盜竊油畫的罪犯只能是C本人了。

11. 撲克占卜師之死

兇手是寵物醫院的院長。撲克牌裡的方塊Q是女王，也就是女人。被害人為暗示兇手是女人，臨死前抓住了方塊Q這張牌。三個嫌疑犯中只有寵物醫院院長是女性。

12. 騎單車的兇手

兇手是從右側的路逃走的，因為是下坡，騎車下坡時，人的重心較平均，所以兩個車輪的痕跡深淺均勻。上坡時，人的重心傾向於後輪，因此腳踏車前輪痕

跡較淺而後輪痕跡較深。

13. 偽造的現場

不會成功。因為冰箱有散熱器，冰箱排出冷氣的同時散熱器也會散發熱量，所以室內溫度不會有較大的改變。

14. 深夜來信

案發剛過 3 個小時，麥蒂不可能在深夜收到這封郵局送來的信，因為郵差只在早上送信，顯然信是早就準備好的。

15. 外遇調查

兇手是喬治的妻子。兇手決不可能是喬治，因為

他知道派克會在隔壁竊聽，派克沒有打開錄音機只是偶然。喬治的妻子和斯科爾的嫌疑最大，因為他們不知道派克在調查特雷斯。由掉在屍體邊的打火機來看，一定是有人故意嫁禍於喬治！斯科爾並不認識喬治，所以他沒有機會盜取喬治的打火機，只有喬治的妻子才有可能拿到喬治的打火機。因為她憎恨畫家用情不專，更厭煩了年老的丈夫，所以希望他們兩人都從此消失，因此，真正的兇手是喬治的妻子。

16. 防不勝防

　　因為潘妮把麻藥塗在酒杯的一邊，她自己喝酒時，是從酒杯沒有麻藥的那一邊喝的，而索羅卻是從有麻藥的一邊喝的酒，所以會中毒。

17. 雪夜裡的兇殺

在寒冷的夜裡停電，魚缸裡的水會變得冰冷，熱帶魚無法在低溫下生存。

18. 雨中的帳篷

是格蘭特在說謊。既然格蘭特說他們早晨就架起了帳篷，可是當時還沒有下雨，帳篷裡的地面為什麼是濕的？

顯然，帳篷是雨後架起的，說明他們是偽裝起來的兇手。

19. 愛的謊言

火車經過時，在車身周圍會形成一個低壓區，人只會被氣流吸向火車，不可能向後倒去。

20. 彈從口入

兇手就是牙醫。

因為子彈是從死者口腔進入的，而只有牙醫才可讓死者張開口而不被懷疑，在槍殺後他留下了凶器，並製造了自殺假象。

21.　被冤枉的助手

祕書室房門上的毛玻璃是不光滑的一面，只需要加點兒水或者唾液，使玻璃上面細微的凹凸變成水平，就能清楚地看到羅林爵士在房中所做的一切，哈恩所在的左邊房間，其房門上的毛玻璃是光滑的那一面，不具備作案條件。

22.　兩位新娘

結婚戒指戴在左手是美國的風俗，戴在右手是丹麥的風俗。卡爾讓兩位女士彈琴，一是看她們的琴技，

二是為看清她倆如何戴結婚戒指。

23. 不在場的兇手

將木板的一邊用鐵塊架起，使另一邊向樓頂的邊緣傾斜。然後，將屍體放在木板上，把塑膠管頭壓在被害人的身下，再把水龍頭轉開，一段時間後塑膠管就會鼓起，屍體就順著傾斜的木板掉下去了。

24. 偽裝自殺的他殺

當老練的波爾偵探看到死者的兩手放在被子裡面時，便馬上斷定是偽裝自殺的他殺。

如果真是自己用槍擊穿頭部自殺的話，就會立即死亡。所以，不會特意等手槍丟在地上後再把手放進被子裡，這是絕對不可能的。

25. 白雪下的罪惡

既然車是發動的，那引擎應該是熱的，所以不可能有這麼厚的積雪；而且，如果死者真是在車內因吸入汽車排放的廢氣中毒而死的話，應該有掙扎的跡象，不可能像睡熟了一樣。

26. 浴缸中的謀殺

據報案人所述，其妻應在１０點１５分前遇害，那麼在他趕回家中的１１點左右，浴水中的肥皂泡早就消失了。因此法醫認為報案人在說謊。

27. 螞蟻破案

糖尿病患者是兇手。由於射擊前的緊張，他大量出汗，槍柄上留下了許多汗水。糖尿病人的汗水裡含有

大量糖分，所以吸引了螞蟻。

28. 誰是綁匪

綁匪是計程車司機。

那名女子事實上和綁票並沒有任何關係，她只是受司機之托，從公園把皮箱拿走而已。

計程車司機把裡面的錢拿出來之後把空的皮箱交給那名女子，拜託她放在車站的保管箱裡。之前他也可能給了那女子一些酬勞。

29. 說謊的合夥人

布羅恩的供詞說明他對鳥類的瞭解少得可憐。因為棕櫚樹沒有樹杈，只有一片片寬大的葉子，鳥不會在上面築巢。所以，他的供詞是假的。

30.　不翼而飛

　　匪徒利用了花圃中的下水井。他們從下面將井蓋頂開，悄悄把錢拿走，遠處的人根本察覺不到。

31.　故佈疑陣

　　兩個罪犯走到坡下，矮胖子上了坡，手裡拿著高個子的鞋，他走到懸崖邊，把筆記本扔到草叢裡，然後，換上高個子的鞋，倒退著下來，企圖造成兩人都跳崖的假象。因為退著走，所以步距比原來的還小，所以小鞋印不會落在大鞋印上，只能是大鞋印落在小鞋印上。

32.　決定性的證據

　　波凱所說的「決定性證據」就是刺客的指紋和唾

液。

　　波凱將保險櫃的鑰匙和刺客用過的玻璃杯放進保險櫃，關上了櫃門。

　　在那個玻璃杯上，留有刺客喝威士忌時的唾液和左手的指紋。

33.　虛假的證詞

　　真正的兇手正是懷特。此案的關鍵是青銅像。懷特稱，費爾南多扔掉的東西在岩石坡上撞了幾下，在黑暗中撞出一串火花，並說這是費爾南多的作案凶器。這是謊言，青銅像在岩石上不會撞出火花，這是青銅的物理性質所決定的。因此費爾南多不是兇手。

34.　誰是主人

　　鋼筆是瑪麗的，橫刻的「8」只有在東南亞才被

當做幸運符號，所以這支筆是瑪麗的老闆帶回來的。

35.　懸空的自殺

卡羅是利用了乾冰的特性。他就是用那個紙箱作為上吊的墊腳物的，不過，他在箱子裡放了一塊乾冰。乾冰非常堅硬，可以放心地當凳子用。同時，由於乾冰的昇華現象，當屍體被發現時，乾冰已消失得無影無蹤了，箱子和地板也不會濕。

36.　自殺的賭徒

很簡單，如果米克是自殺的話，就不會全身都包裹在毛毯裡面，因為他要用手槍自殺，他拿槍的手必然露在毛毯外面，而他的手卻在毛毯裡面。

可見，是有人殺了他後給他蓋上毛毯，偽造了現場。

37. 冬日裡的竊賊

玻璃上的霜只會結在室內的那一面。

38. 風流偵探

金髮女郎是那個男人同夥，她趁奈斯不注意時，把電話打到了同夥那裡，同夥開始錄音，之後再掛上電話。

39. 冰上慘案

當時氣溫是零下5℃，那個人從1500公尺外的湖邊跑到旅館最快也要5分鐘，他衣服上的水早該結冰了。可見他是在害死朋友之後，來到旅館附近在身上灑了些水，企圖混淆視聽。

40. 腳底的傷痕

死者腳底的傷痕是從腳趾到腳跟縱向的，若他真是爬樹時從樹上摔下來的，那麼腳底不會有縱向的傷痕。

因為爬樹時要用雙腳夾住樹幹，即使腳底受傷也只能是橫向的傷痕。

41. 死亡證明

第一，從現場切水果的情況看來，死者是左撇子。左手操作電腦滑鼠的方式與右手相反，除了滑鼠放的位置在左邊外，其按鈕設置也與正常滑鼠不同。但是，格林能夠習慣地操作死者的電腦滑鼠，證明死者不是左撇子，現場一定是偽造的。

第二，對門老人聽見的聲音很奇怪。為什麼會發出這樣的聲音呢？可以想像一下：晚上電梯關閉，死者

走樓梯時，會跺腳來啟動樓梯間電燈的聲控開關，但是沒有成功，於是又重重地跺了兩下腳，發現聲控開關壞了，只好用手指觸摸開關來開燈，這時候發出「哎呀」一聲，很可能是手指被割傷。

第三，兇手肯定對死者的生活習慣和環境非常熟悉，死者住頂樓，除了老人之外是不會有人留意燈的開關的，而老人晚上都不出門，基本上也不會用到樓梯間電燈。利用這一點，兇手破壞聲控開關，並將帶毒的刀片卡在開關上，就能造成死者中毒，並且不會誤傷其他的人，最後再將刀片取下來，清理血跡，並偽造現場。

42. 三角情殺

殺死卡特的就是羅莉，然後她選擇了自殺，她此前打算把這一切都嫁禍到芬妮頭上。

比爾在電話裡面從羅莉去開門以後聽到的就是錄音。第二聲槍響是羅莉自殺的時候發出的。但是為什麼

電話在２０分鐘之後才掛斷呢？

只要把一小塊冰放到電話聽筒下面等到它慢慢融化，經過一段時間電話自然會掛斷，但是那個時候他們早就死了。

房間很熱，目的就是為了讓冰塊融化，以及干擾法醫對卡特死亡時間的判斷。

43. 紅色跑車

罪犯把傑克那輛車的輪胎卸了下來，換到自己的紅色跑車上。

44. 日本刀

兇手將日本刀當做箭，在２５公尺以外拉弓射出來，因此日本刀上沒有護手。

45. 手足相殘

哥哥在冰塊裡下的毒,哥哥喝酒時冰塊還沒融化,而弟弟喝得比較慢,當時冰塊已融化在水中,所以會中毒。

46. 手錶和玻璃

是根據玻璃碎片掉落的地點。

因為如果站在櫥窗外面割玻璃,玻璃碎片應該掉在櫥窗裡。而玻璃碎片掉在櫥窗外面的地上,說明竊賊是在店裡割的玻璃。

47. 兩行血跡

人體血液中鹽的含量遠遠超過動物血液中鹽的含量,拉爾森是用他敏感的舌尖嘗了一下兩種血的味道,

才鑑別出逃犯的血跡。

48. 名劍士之死

　　佐佐木寫在紙上的兇手是賣給松尾那把假寶刀的刀劍鑑賞家。一個武士，即使是親友或心腹之人拔刀之時，他也會毫不猶豫地抵擋的。在眼前拔刀，令對方不會產生戒心的人，只能是刀劍鑑賞家。鑑賞家可隨意拔刀，況且，買主也以鑑賞的心情站在對面，總會有疏忽大意的時候。

　　松尾經佐佐木鑑定得知寶刀是假貨後，可能將那個鑑賞家叫來，鑑賞家拔出刀來給他看，裝作說這說那的樣子，然後突然拿刀刺向松尾的腹部。

49. 門口的小狗

　　因為只有公狗才會蹺腿撒尿，而母狗撒尿時是不

蹺腿的。而那個男子用「瑪麗」這種女性的名稱叫那條公狗,所以他不會是這隻狗的主人。

50. 失和的夫妻

湯姆森提前轉鬆了公寓房間的燈管,然後回去故意跟妻子大吵大鬧。把妻子逼到公寓,他迅速來到對面公寓的樓頂,架好步槍,當妻子站在椅子上一轉亮燈管,他就開了槍。

51. 時間的證據

麗絲的屍體經過幾天後會顯現出明顯的指痕,與約翰的手指大小吻合,因此可以確定是他殺害了麗絲。

52. 馴馬師之死

首先，根據冰錐 8 小時還未融化，説明案發時節為冬季，那麼在隆冬時節血液凝固應該非常快，不可能在 8 小時後再沾在女郎衣服上。

其次，死者是馴馬師打扮，案發時間是半夜，有誰能讓馴馬師半夜穿著騎裝出現在馬廄呢？只有顧主如月小姐。

再次，如月小姐也是身著騎裝，而且騎裝上有死者的血跡，一般而言大家小姐是不會獨自在半夜騎馬出遊的，所以很難排除她的嫌疑。

53. 最恐怖的推理

繼母是詐死，然後第三天是復活節，復活節是傳説中耶穌復活的那一天。繼母死後的第三天，電閃雷鳴，窗戶被照得發亮，小女孩在鏡子中看到被加上詛咒的洋娃娃，繼母也在這時出現，在極度驚恐中小女孩被嚇死了。

54. 牛皮的力量

荷西是利用了生牛皮繩濕脹乾縮的物理特性勒死了柯塔。

荷西在去酒吧前，將柯塔綁在枯樹上，用浸泡過的生牛皮繩在柯塔的脖子上繞了 3 圈，當時勒得並不緊，柯塔還能正常呼吸。

但在烈日的曝曬下，生牛皮繩慢慢乾燥，一截一截地縮短，而柯塔嘴裡塞滿了棉布，喊又喊不出來，最終被活活勒死了。

55. 模特兒之死

兇手能在黑暗中準確無誤地在遠方射中死者的心臟，證明兇手事先在死者的心臟部位塗了螢光劑。唯一能在死者身上做手腳的人就是化妝師，所以化妝師是兇手。

56. 偽造的留言

因為如果是湯姆自己錄的音，他不可能在被殺死了之後再把錄音帶倒回去，所以偵探不可能一按下播音鍵就聽到死者的錄音。

57. 深夜追蹤

答案就在易開罐啤酒上。啤酒在劇烈晃動後不久打開才會噴出來，所以說明這個年輕人剛才進行了激烈運動。

58. 噴水池中的屍體

案件的關鍵在於，為什麼兇手要把屍體拋在噴水池裡，解決了這個問題就真相大白了。

原因是：屍體是被冷凍過的。為了掩飾屍體解凍

時出現的水，所以要將屍體扔在噴水池裡。

另外，就是要讓屍體被早些發現，才能讓法醫準確地估計出「死亡的時間」。

所以很明顯，兇手就是鄰居卡爾。

59. 電死的盜賊

地板上躺著的是產於非洲的電鰻，它可以產生650伏到850伏的電壓，在黑暗中，電鰻在魚缸碎後便爬到地板上，碰到了盜賊的身體，電鰻受到驚嚇而放電，使盜賊觸電死亡。

60. 驅犬殺人

托比想到，在動物訓練的課程中，可以把狗訓練得一聽見電話鈴響，就立刻對人進行攻擊。當時，湯姆打電話給托雷斯先生，狗聽見電話鈴聲後便依照平日的

訓練去攻擊人。

61. 消失的血跡

這對情侶在進入浴室洗澡時女人殺死了男人，之後女人進入浴室洗淨身上的血跡再穿好衣服出門，所以衣服上沒有血跡。

62. 心理測驗

作出以上裁決的原因是坐在被告席對面的主審法官提醒了陪審團：剛才，在律師進行那場「即興的心理測驗」的時候，全廳人的目光確實都轉向那扇側門，唯獨被告瑞凡例外，他依然端坐著木然不動。

因此，可以得出推論，在全廳的人中他最明白：死者不會復活，被害者是不可能在法庭上出現的。

63. 水中的棉花

探長把棉花放在水裡，一般的棉花上面會有油脂，會漂浮在水面上，而醫藥用的棉花經過脫脂加工，會大量吸收水分，沉到水底下去。他看到棉花沉到水裡，與死者嘴裡的棉花屬性相似，就知道犯罪嫌疑人是藥店老闆。

64. 修女之死

那個望遠鏡是被改裝過的，把毒針裝在望遠鏡裡，愛蘭看星星時轉動調焦螺絲，望遠鏡就會發射毒針殺死愛蘭。

65. 發黑的銀簪

銀簪發黑便是證據。患皮膚病的哈里在手上塗了

硫磺藥劑，用塗藥的手握銀簪時，發生了化學反應，就會使銀簪的柄端發黑。

66. 蒙面占卜師

兇手是小林岡茨。

因為和占卜師一起喝咖啡的人有：占卜師的妻子、弟弟和小林岡茨。

無論占卜師的長相多麼難看，他的妻子和弟弟總是看到過的。

也就是說，占卜師沒有必要在他倆面前蒙著面遮醜。

既然占卜師需要蒙著面與來人喝咖啡並被毒死，用排除法得出結論，兇手除了小林岡茨之外，沒有別人。

67. 遺留的血液

是蚊子叮咬的緣故。瑪麗潛伏時，蚊子不停地叮她，她下意識地拍打了幾下，死蚊子落在了博士的院子裡。由於是剛吸過的血，蚊子裡的血液抗原體形態未被破壞，所以可以化驗出血型。

68. 孤獨老嫗

現場有兩份報紙，卻連一瓶新牛奶也沒有。特里懷疑送奶工是兇手，打匿名電話的也是送奶工。他以為警察接電話後很快就會開始偵查，因此他不必再送奶了。

69. 昏暗的房子

帕森進去開燈，屍體橫在門口，他卻沒有被絆倒，說明他早已知道門口有具屍體。

70. 值班人

　　黑暗中的強光會讓人暫時失明，不可能看到罪犯的長相。

71. 一支箭

　　當本特利看到萊爾走近大樓時，就從樓上把他自己的硬幣扔下去。萊爾看到地面上的硬幣，便彎下腰去撿，本特利趁機射出箭，於是，便呈現了箭垂直射入死者背部，並且死者身下壓著三枚硬幣的狀態了。

72. 誰來報警

　　因為彼特點燃了壁爐裡的乾柴，煙囪必然冒煙，屋裡沒人，而煙囪冒煙，引起了巡邏警察的注意。

73. 遺產爭奪

兇手是西拉。她說到場時傑克正從鑰匙孔向裡看，但是，傑克的供詞是「我提議從鑰匙孔往裡看，但曼尼和莫爾決定撞門」，所以說，傑克根本沒有從鑰匙孔往裡看，西拉是聽到了這句話，而不是看到的。她那時候其實正在房內，等別人都衝進去的時候，西拉再從後門出來站在門邊。

74. 被捨棄的女孩

凱莉在被送進２４號病房前已經死了。警長在得知這個消息後才想到了這個辦法。

75. 深海探案

Ｃ是槍殺教授的兇手。因為研究所在水下40公尺深

的地方，大約有5個大氣壓，要想從這樣的深度游向海面，必須在中途休息好幾次，使身體逐漸適應壓力的改變。15分鐘是游不到海面的，C說了謊。

76. 誰偷了畫冊

從兩個人的話語中推斷，是卡莫太太偷了畫冊。

因為她忘了戴眼鏡，連自己手中的紙幣都看不清楚，又怎麼能看清１０公尺以外畫冊上的書名呢？

77. 藍寶石竊案

老教授在揭開封條的時候不小心碰到了上面的漿糊，碘酒碰到漿糊就會變成藍色。所以，是老教授偷了那顆藍寶石。

78. 無名之火

　　塑膠大棚的棚頂有坑窪，因昨晚下雨窪中積了水，而積水正好形成凸透鏡，凸透鏡聚集陽光，其焦點的熱量使塑膠大棚自燃。

79. 燈泡的溫度

　　燈泡就是證據。按照僕人的說法，房間裡的燈應剛剛熄滅不久，秋天的天氣並不冷，燈泡應該還是熱的才對。

80. 新婚詐騙

　　漢娜的丈夫其實是個結婚騙子，就是該觀光客輪的一等水手。

　　為了騙取漢娜的 2 萬美元，他使用假名，隱瞞水手身份，和她閃電結婚。在碼頭上，他與漢娜一起上舷梯時，穿的是便服，以防暴露身份。

　　二等水手以為上岸的一等水手回來了，怎麼也不會想到他是漢娜的丈夫。所以在漢娜向他們詢問時，說了那樣一番話。

　　如果是船上的一等水手，在船艙的門上貼假號碼、更換房間也是可能的。

　　第二天早晨，打電話把漢娜叫到甲板上並企圖殺害她的也是他。

81. 離奇的死亡

　　兇手是第一個男子，作案時他一人扮演了兩個角色。為了使他不在現場的證據成立，才特意將傘架到別人附近。在打開錄音機時，他勒死了那個女人，然後利用錄音，放出女子打招呼的聲音，好像他去游泳時那女人還活著。他在海中繞到海岬，把事先準備好的衣服、帽子、眼鏡穿戴好，再粘上鬍子，化裝成女人情夫的樣子跑到海灘傘下，好讓旁人以為是女人的情夫把女人勒

死的。然後他再回到海岬，換下衣服，跳入海中游回來，假裝發現了女人的屍首。

82. 致命毒液

墨瑞探長看到所有男士的上衣口袋都插著鮮花，唯獨羅賓的上衣口袋插著鋼筆。毒藥就藏在鋼筆中，他趁蠟燭吹滅之際將毒液滴入哈姆的杯中。

83. 惡毒的報復

因為在牛奶中加入濃硫酸後，會產生白色絮狀沉澱，貝蒂認為牛奶變質了，就沒有使用。

84. 真兇

路人才是真正的兇手。

他進診所時，陌生人已經換上乾淨的衣服，並且吊著手臂，他不會知道這個陌生人是背部中彈。

85. 自投羅網

長頸鹿根本不會叫，兇手為了編造假象，反而露出了破綻。

86. 凶器是什麼

凶器就是廚房正烤著的那條青花魚。

也許你會感到奇怪：什麼？用生魚也能打死人？當然能！不過是凍得硬邦邦的冷凍魚。那女人用這條冰凍的魚將丈夫打死後，又馬上放到爐子上去烤了。

87. 浴室謀殺案

因為法醫在喬尼的胃裡發現了肥皂泡。

88. 同謀

如果罪犯要殺湯米的話，不可能讓子彈射到華特的臉部，房門上的彈孔離地的高度不應超過１．５公尺，罪犯只有知道門裡邊的人是誰，才能準確無誤地射擊。

89. 理事之死

華里先生是用氰化物下在咖啡裡自殺的。電子郵件是他自己寫的，目的是不想讓別人知道自己是自殺（天主教信徒不允許自殺）。

90. 天降神兵

那女人其實是在打電話，她說「請稍等一下」，是對電話裡的人說的，電話並未掛斷。

她的一聲「救命」對方當然聽到了，於是立即報了警，警察趕來將萊恩捉個正著。

91. 陽光中的彩虹

因為彩虹永遠不可能出現在太陽的正前方，所以看彩虹的時候，是不可能看到太陽的，更不會感到陽光刺眼。由此可以推斷出是疑犯乙的供詞暴露了他的罪犯身份。

92. 法官之死

如果麥奇聽見槍聲後衝進法官家，那他一定顧不上關大門。麥奇自稱只給法官當了一個星期的書記員，因此他不可能對法官較早以前的判案瞭解得如此詳細，

他說曾勸法官提出控告，這些都證明了麥奇的言行反
常。

93. 商業間諜之死

馬修是受到嚴重驚嚇導致心臟麻痺。電影公司的
董事們做了一個類似於野外的場景：房間裡漆黑一片，
在代替屏幕的牆壁上用放映機播放了鐵路的景象。遠方
的列車眼看著向馬修逼近，由於馬修被戴著立體眼鏡，
透過眼鏡看到的圖像有立體感，栩栩如生。列車的聲音
是透過音響喇叭傳來的。心臟不好的馬修信以為真，由
於驚恐過度導致了心臟麻痺。

94. 三個教練

只有C教練才有可能殺死P先生。

A教練的隊參加的是錦標賽，當他們與綠隊踢成

３：３平局時，還得延長３０分鐘決勝時間，再加上
１０分鐘的路程時間，就算不再加上中間休息時間，他
也不可能在１７：１０前到達Ｐ家。

　　一場橄欖球賽需要８０分鐘，還不包括比賽時的
中間休息，再加上６０分鐘的路程時間，那麼，Ｂ教練
在１７：２０之前是不可能到達Ｐ家的。

　　足球比賽全場是９０分鐘，即使加上中間休息
１５分鐘和路程２０分鐘，Ｃ教練也完全有可能在作案
之前的１７：０５，即在槍響前１分鐘，到達Ｐ家。

95. 總裁之死

　　因為在總裁住的上等客房中鋪著厚厚的土耳其駝
毛地毯，女祕書不可能從聽筒中聽到兇手逃走時的腳步
聲。

96. 池塘裡的倒影

池塘的水是平面的，所以在釣魚時無法看到人在水中的倒影，證明年輕人在説謊。

97. 舞蹈演員的本事

安娜是被卡馬喬背著來到網球場的，隨身又帶著芭蕾舞鞋，她踏著卡馬喬來時的腳印逃走了。

98. 孩子的氣球

湯米在氣球上寫了兩個Ｓ一個Ｏ，排列起來就是ＳＯＳ的求救信號。

99. 登山家之死

特雷步行，最快要4小時40分，而他用了5個多小時，他是正午時出發的，從山莊返回殺人現場再回到山

莊，不可能那麼快，所以他被排除。

澤比只用了2.5小時，所以他也不可能有時間殺人。羅賓滑了一段再走路，反而要6個小時。而且發現雪具是在山莊附近，也就是說可能到了山莊附近後故意丟掉雪具，而且他的腿傷也可能是假的。所以，最有可能返回木屋殺人的就是羅賓了，他有足夠的作案時間。

100. 手機數字

周濤所留數字「７４８１３２８３３２６２」是在手機上輸入信息時的按鍵及其按鍵次數。

７４是指按「７」鍵４次，８１即按「８」鍵１次，依此類推，這樣「７４８１３２８３３２６２」對應的英語字母為「ＳＴＥＶＥＮ」，這些字母是英文名，結論為：楊志穎的英文名為ＳＴＥＶＥＮ，所以楊志穎就是兇手。

101. 科學家的情殺

艾肯趁休伊特睡著時，來到床邊，在一個大口瓶中放入乾冰，再小心翼翼地放入一個灌滿酒精的敞口瓶子和一個灌滿水密封的玻璃瓶子，將大口瓶放在休伊特的身邊，然後迅速離開。休伊特在睡夢中碰倒了大口瓶，乾冰和酒精摻和在一起，溫度能降到零下80℃，密封著的玻璃瓶中的水也就結成了冰，其體積迅速膨脹起來，使得密封的玻璃瓶發生爆炸，連同大口瓶的碎片，能像炸彈彈片一樣飛出來傷人。

102. 橋牌桌上的謀殺

副教授在酒中下了毒，意圖把教授毒死，沒想到女主人是色盲，拿錯了酒杯。

▶ **瞬殺！死亡極限推理遊戲** （讀品讀者回函卡）

■ 謝謝您購買本書，請詳細填寫本卡各欄後寄回，我們每月將抽選一
百名回函讀者寄出精美禮物，並享有生日當月購書優惠！
想知道更多更即時的消息，請搜尋 "永續圖書粉絲團"

■ 您也可以使用傳真或是掃描圖檔寄回公司信箱，謝謝。
傳真電話：(02) 8647-3660　　信箱：yungjiuh@ms45.hinet.net

剪下後傳真、掃描或寄回至「221 0 3 新北市汐止區大同路三段1 9 4 號9 樓之1 讀品文化收」

◆ 姓名：　　　　　　　　　　　　　□男 □女　　□單身 □已婚

◆ 生日：　　　　　　　　　　　　　□非會員　　□已是會員

◆ E-Mail：　　　　　　　　　　　　電話：(　)

◆ 地址：

◆ 學歷：□高中及以下　□專科或大學　□研究所以上　□其他

◆ 職業：□學生　□資訊　□製造　□行銷　□服務　□金融
　　　　□傳播　□公教　□軍警　□自由　□家管　□其他

◆ 閱讀嗜好：□兩性　□心理　□勵志　□傳記　□文學　□健康
　　　　　　□財經　□企管　□行銷　□休閒　□小說　□其他

◆ 您平均一年購書：□ 5本以下　□ 6～10本　□ 11～20本
　　　　　　　　　□ 21～30本以下　□ 30本以上

◆ 購買此書的金額：

◆ 購自：　　　　　　市(縣)
　　□連鎖書店　□一般書局　□量販店　□超商　□書展
　　□郵購　□網路訂購　□其他

◆ 您購買此書的原因：□書名　□作者　□內容　□封面
　　　　　　　　　　□版面設計　□其他

◆ 建議改進：□內容　□封面　□版面設計　□其他
　　您的建議：

2 2 1 - 0 3
新北市汐止區大同路三段 194 號 9 樓之 1

讀品文化事業有限公司　　收

電話/(02) 8647-3663　　傳真/(02) 8647-3660
劃撥帳號/18669219　　永續圖書有限公司

讀好書品嘗人生的美味

瞬殺！
死亡極限推理遊戲